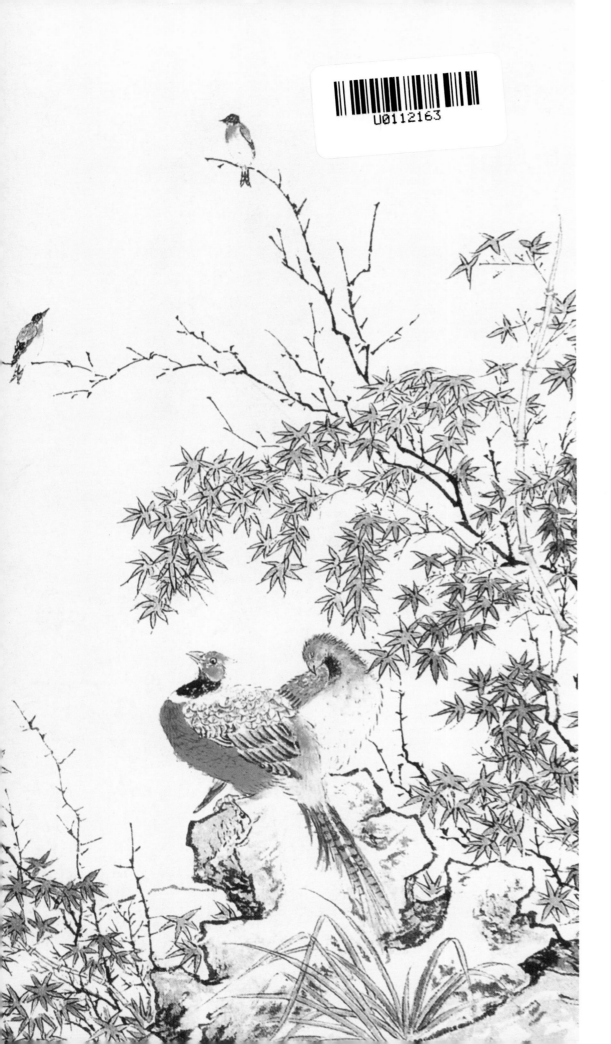

名家

临本

课徒稿

花鸟草虫画谱（第二版）

陆抑非

陆抑非◎绘

谢伟强◎编

上海人民美术出版社

本套名家课徒稿临本系列，荟萃了中国古代和近现代著名的国画大师如倪瓒、龚贤、黄宾虹、张大千、陆俨少等人的课徒稿，量大质精，技法纯正，并配上相关画论和说明文字，是引导国画学习者入门和提高的高水准范本。

本书荟萃了现代花鸟画大家陆抑非先生大量的写生画稿，搜集了他大量的精品画作，分门别类，汇编成册，以供读者学习借鉴之用。

图书在版编目（CIP）数据

陆抑非花鸟草虫画谱 ／ 陆抑非著 ；谢伟强编． —2版． — 上海 ：上海人民美术出版社，2023.3
（名家课徒稿临本）
ISBN 978−7−5586−2630−2

Ⅰ．①陆… Ⅱ．①陆… ②谢… Ⅲ．①花鸟画−作品集−中国−现代②虫草画−作品集−中国−现代 Ⅳ．①J222.7

中国国家版本馆CIP数据核字（2023）第031108号

名家课徒稿临本

陆抑非花鸟草虫画谱（第二版）

绘　　者：陆抑非

编　　者：谢伟强

主　　编：邱孟瑜

统　　筹：潘志明

策　　划：徐 亭

责任编辑：徐 亭

技术编辑：齐秀宁

调　　图：徐才平

出版发行：上海人民美术出版社
（上海市闵行区号景路159弄A座7楼）

印　　刷：上海印刷（集团）有限公司

开　　本：889×1194　1/12

印　　张：6.67

版　　次：2023年4月第1版

印　　次：2023年4月第1次

书　　号：ISBN 978−7−5586−2630−2

定　　价：69.00元

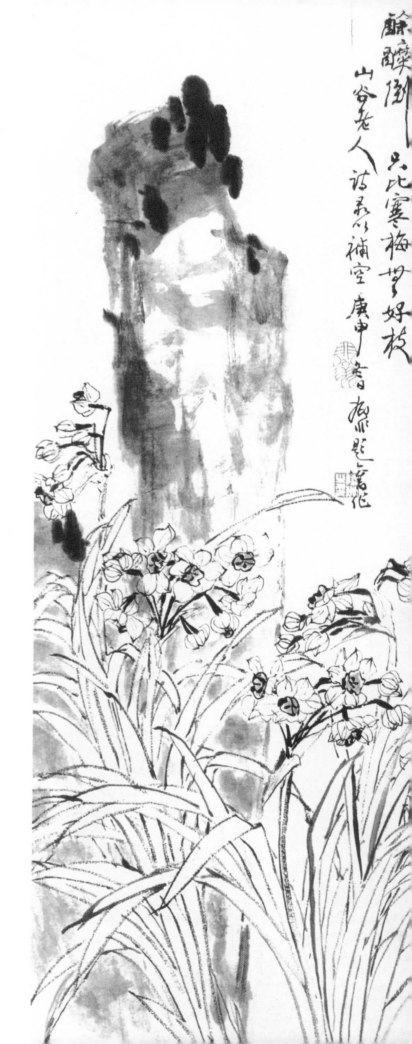

目　录

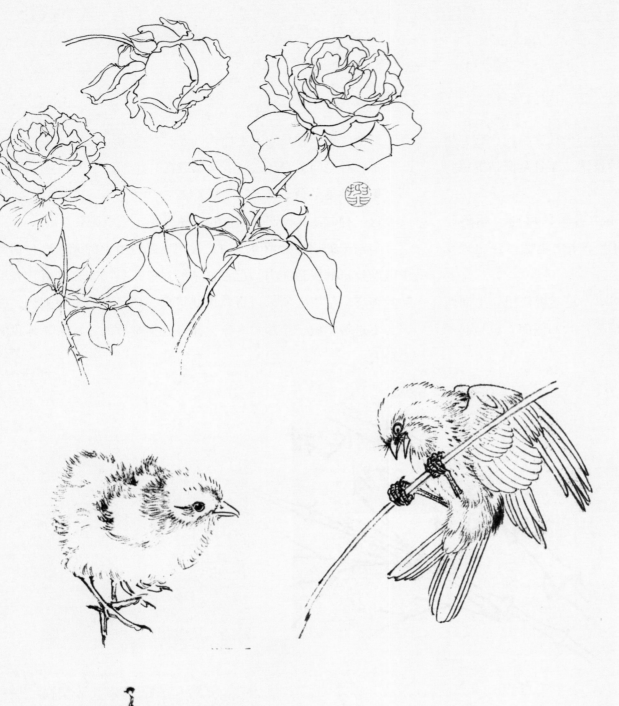

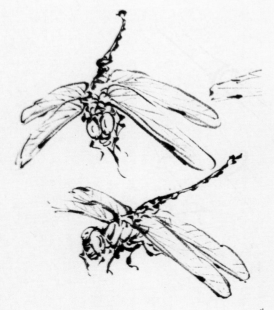

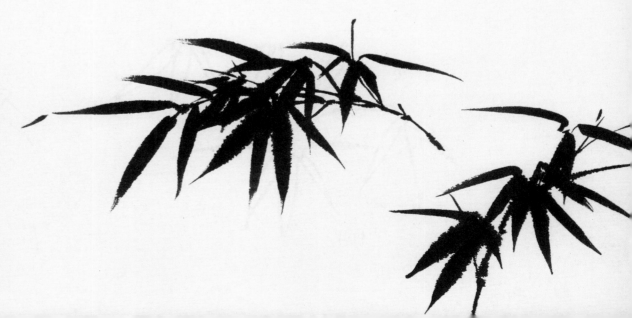

竹子的画法

竹子画法篇

画竹是专讲笔墨技法的，在民族绘画里是一个独立科门。它分析起来具备了透视、轮廓、明暗、构图等种种技法，而且是概括提练到最高艺术水平的一门美术。

竹竿　用水笔蘸淡墨一笔画出，先顿，后画，再挫。明暗轮廓，立体感统统表现出来，有时暗的一面用了飞白笔法，还出现反光作用。

竹叶　中间一笔藏锋略长，两边两笔略短，是透视作用。上面两笔如眉毛，如鸟翼，狭扁而向左右分挑，是画竹叶的侧面，也是起透视作用。

竹节　第一种是向下半环式（表示高透视）。

第二种是向上半环式（表示低透视）。

第三种是平画式（表示平视）。

这三种方法是说明了画竹的三种透视、三个观察方法。

节与干的连接处留有空白，很明显是竹节上的光，这一切说明了中国画技法的概括能力，把很复杂的对象，只须寥寥几笔，表现出生动的神态。笔墨之所以可贵，由此可见一斑。我们学习画竹，如同练字，不是希望做一个画竹专家，而是要借画竹的方法来熟练我们的笔墨功夫。

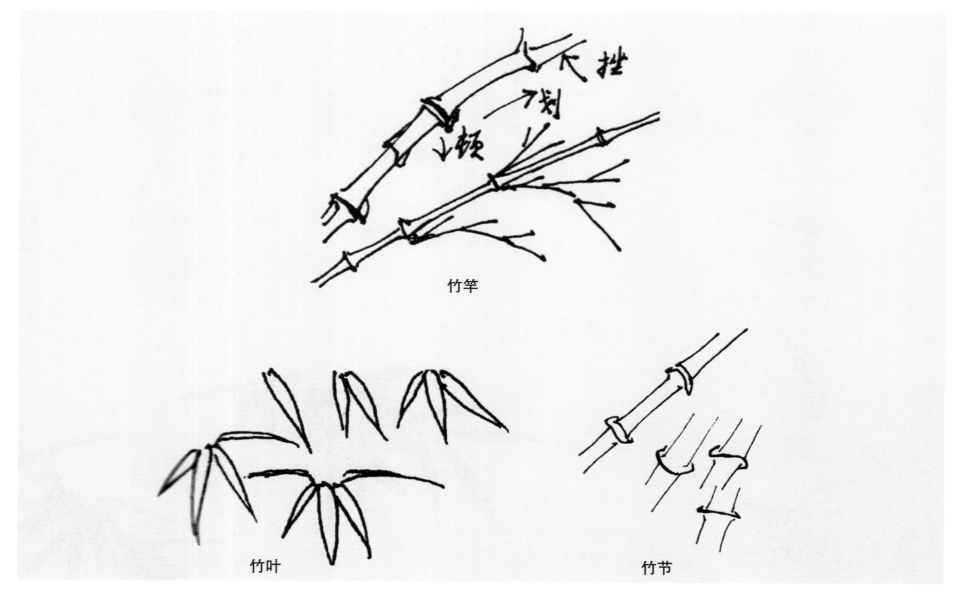

竹竿

竹叶

竹节

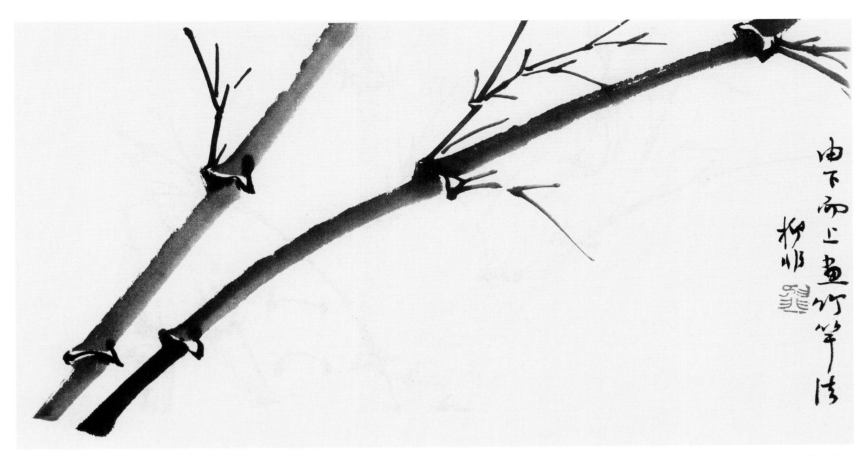

由下而上画竹竿法

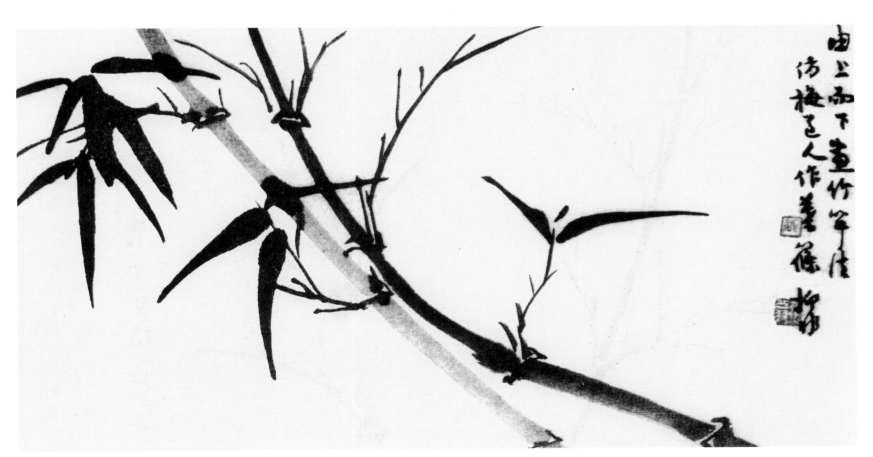

由上而下画竹竿法

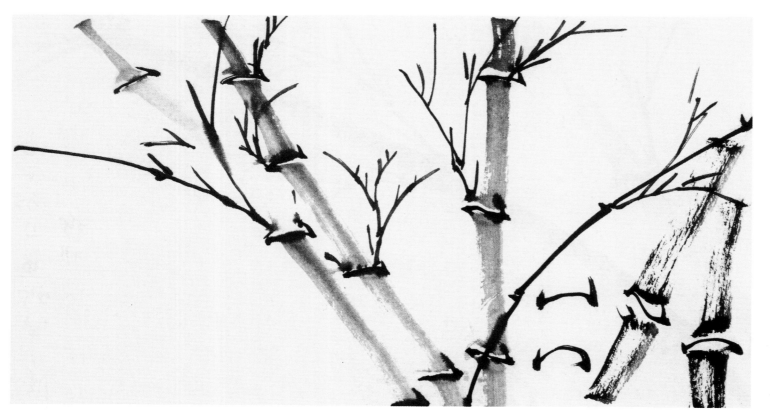

竹竿、竹枝法

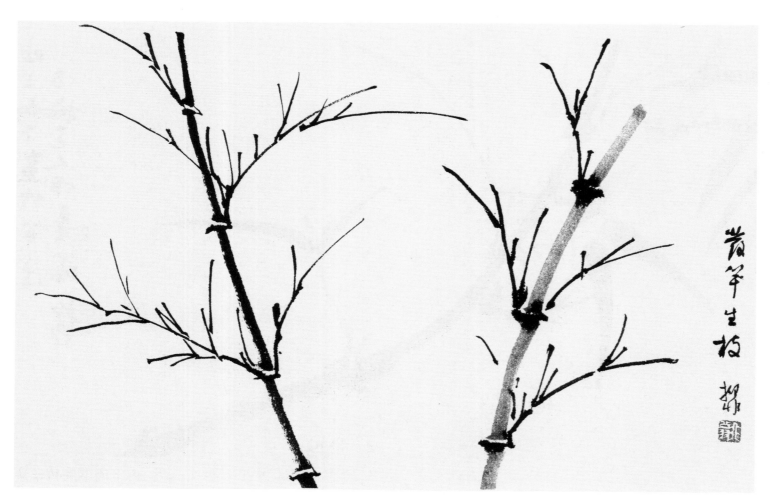

发竿生枝

　　画竹立竿，要求笔力刚健，参用篆书中锋用笔，意在笔先，自上而下，或自下而上行笔，每段两头似"蚕头""马蹄"形，而段口笔断意连。整竿竹的上下段较短，中间稍长，并富有弹性。画竿用墨时，笔蘸墨汁和清水，掌握笔头的水分含量，落笔、铺毫、行笔，墨色匀停，段口圆润，一气呵成。在布多竿竹时要有前后浓淡墨色的变化。

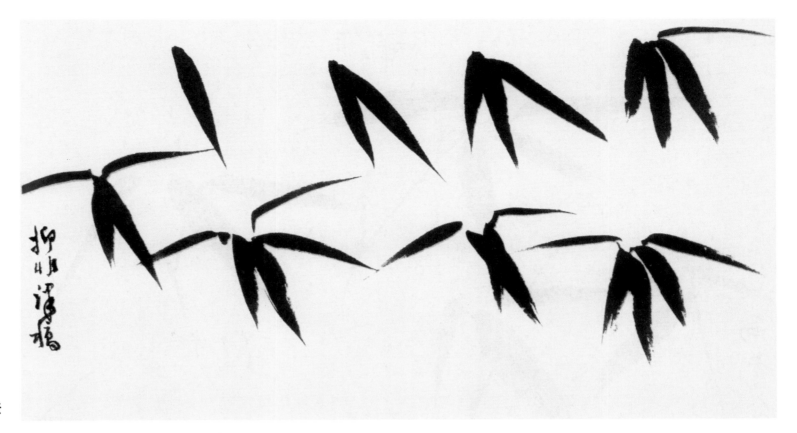

垂叶法

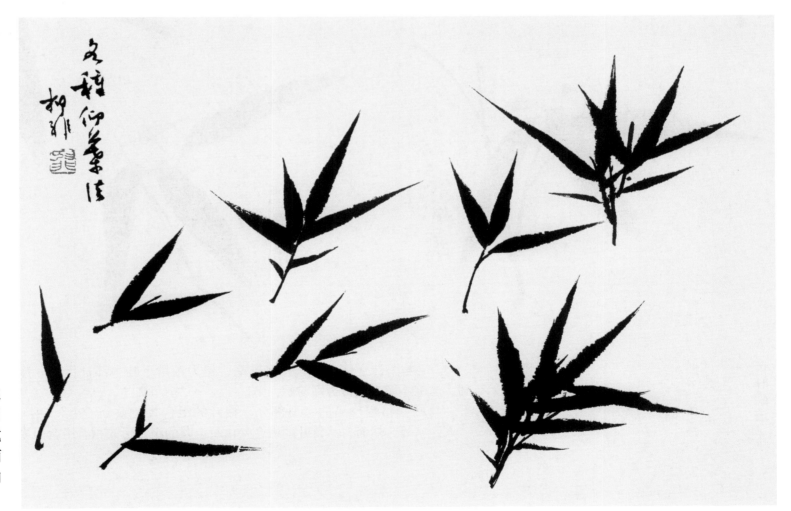

各种仰叶法

　　竹叶与枝的组合，发枝生叶，贵在随机生发，叶叶附枝，可参用仰叶、俯叶基本生发式合理组合，并根据画面取裁，或增添、转折、向背，各有姿态。

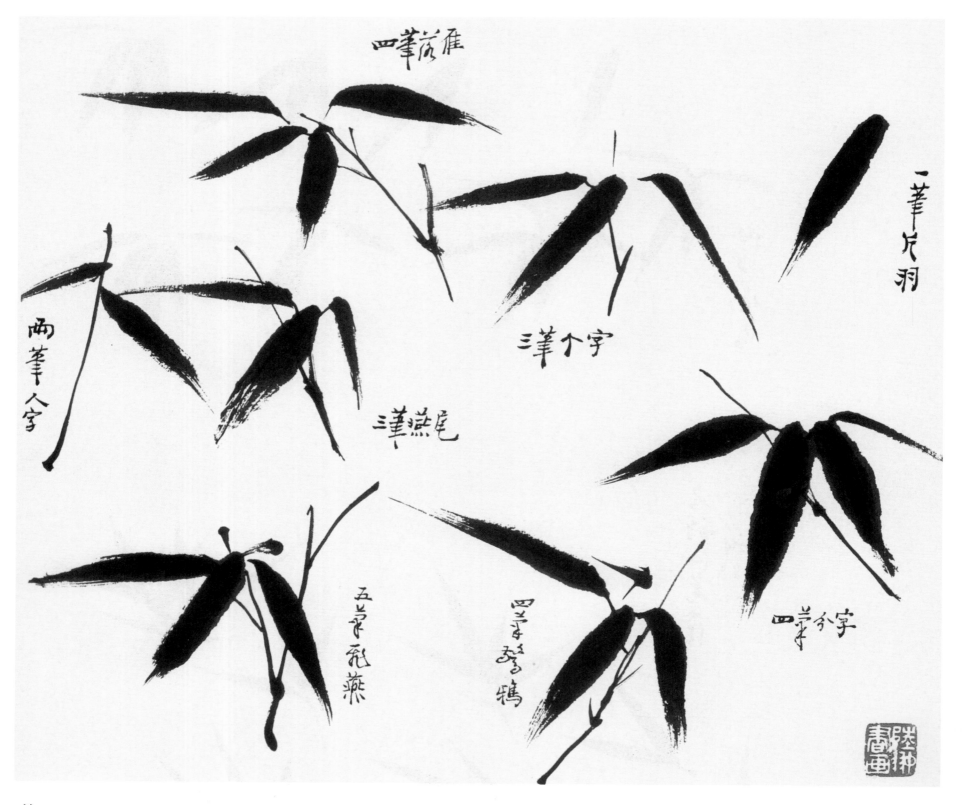

四笔荷雁

一笔片羽

两笔人字

三笔个字

三笔燕尾

五笔飞燕

四笔惊鸦

四笔分字

竹叶画法

　　笔蘸墨汁逆锋落笔，按笔铺毫，笔力渐用于叶中部，行笔一抹而起即收笔，做到笔收意到。运笔不能太快，否则易飘、薄。

　　竹叶是整幅作品的主要部分，按叶的组合式大致分"个"字、"分"字、"川"字、双"人"字等，然而每丛竹叶的组合又由每个叶的组合形式积叠组合而成。

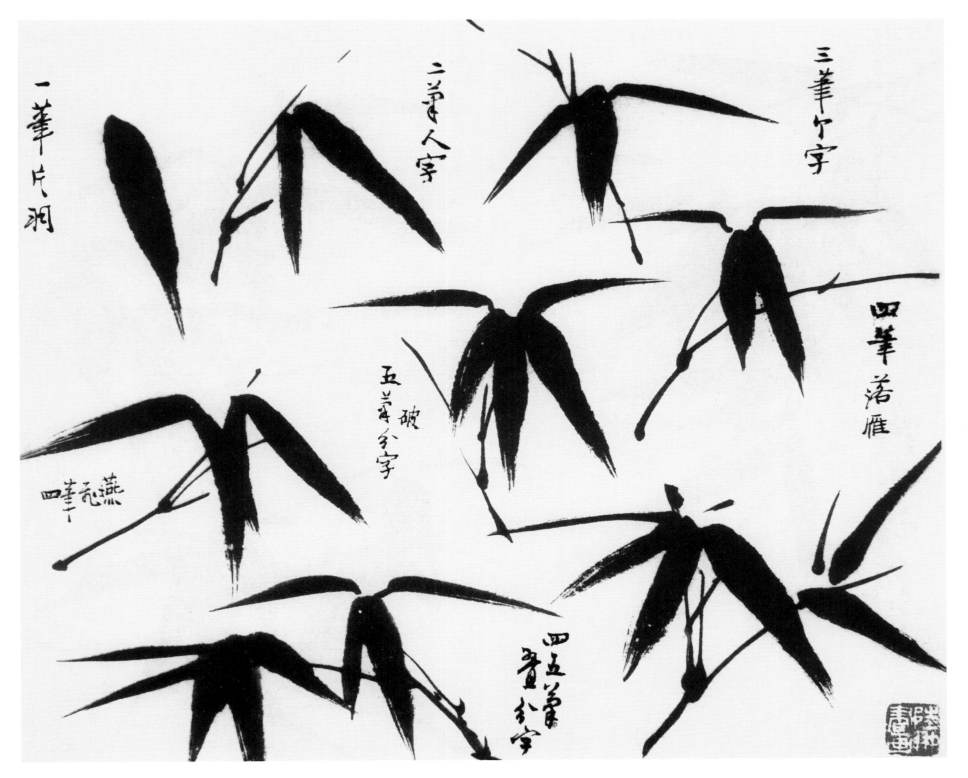

一笔片羽

二笔人字

三笔个字

四笔落雁

四笔飞燕

五笔破分字

四五笔叠分字

竹叶画法

一笔片羽，两笔"人"字，三笔"个"字，四笔飞燕，四笔落雁，四五笔叠"分"字，五笔破"分"字。

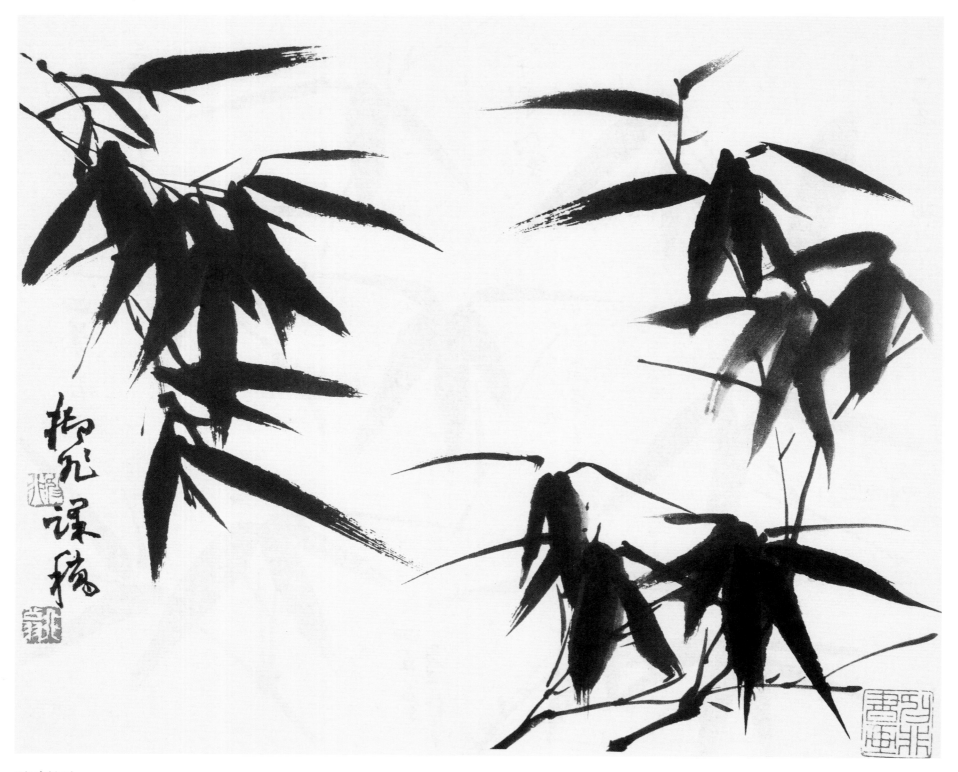

垂叶枝法

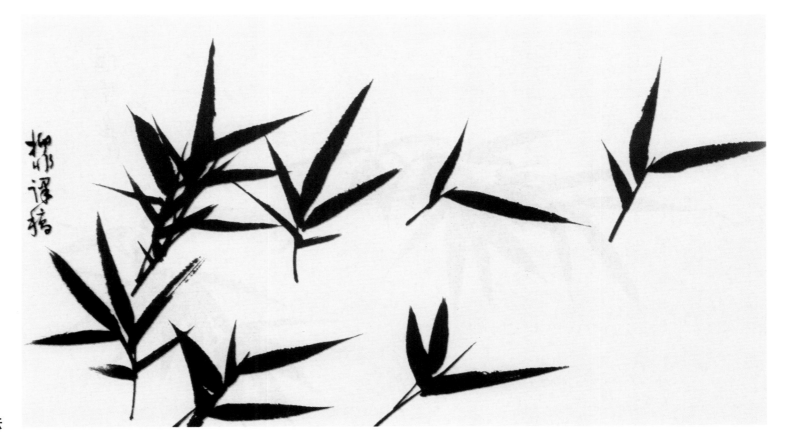

仰叶法

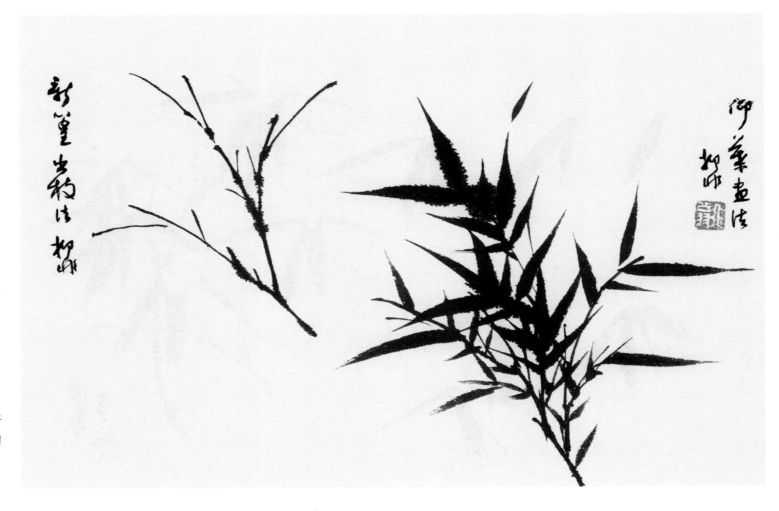

仰叶画法、新篁出枝法

　　立竿发枝要有上仰奋发的精神，挺立生动，勾节要凝稳。

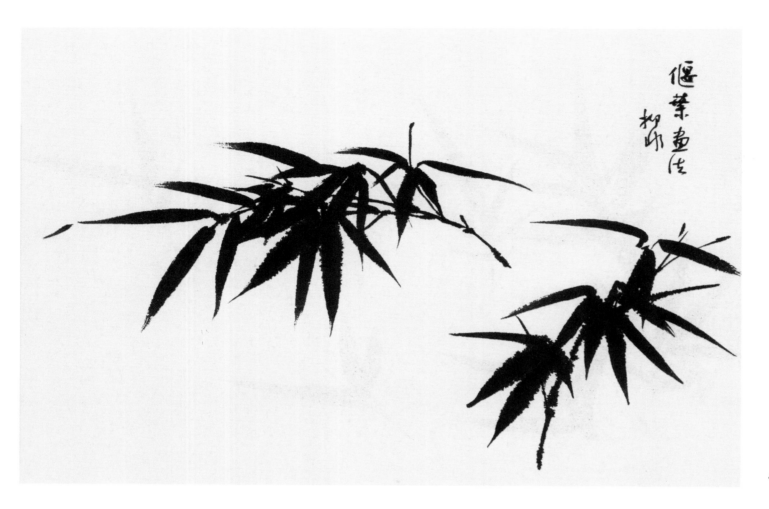

偃叶画法

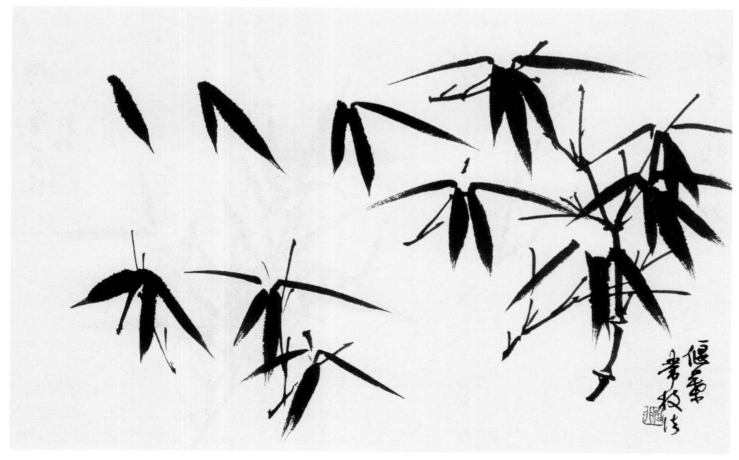

偃叶带枝法

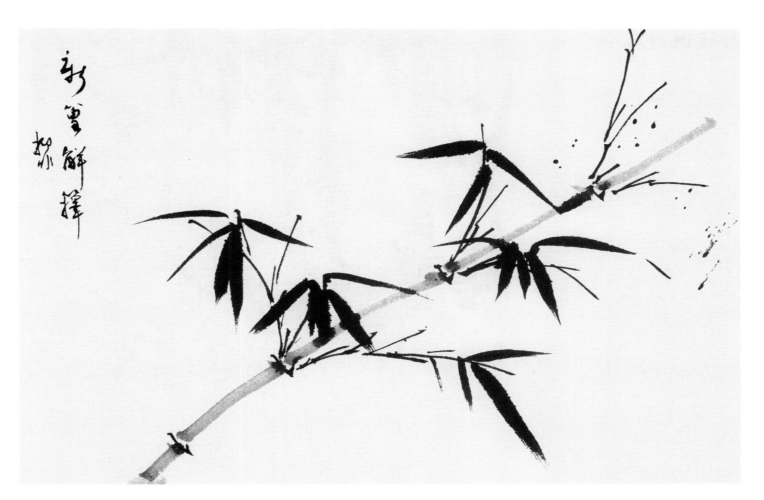

新篁解籜法

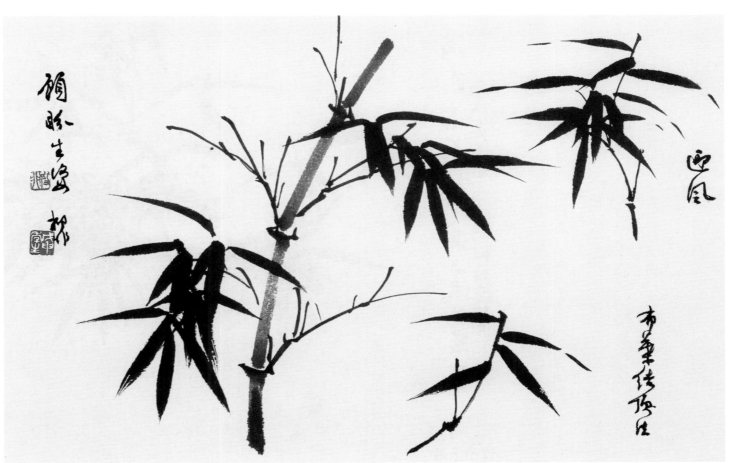

迎风式、布叶结顶法、
顾盼生姿法

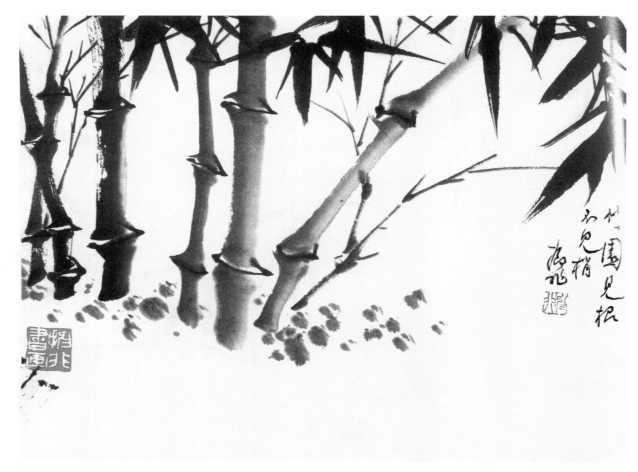

见根不见梢式

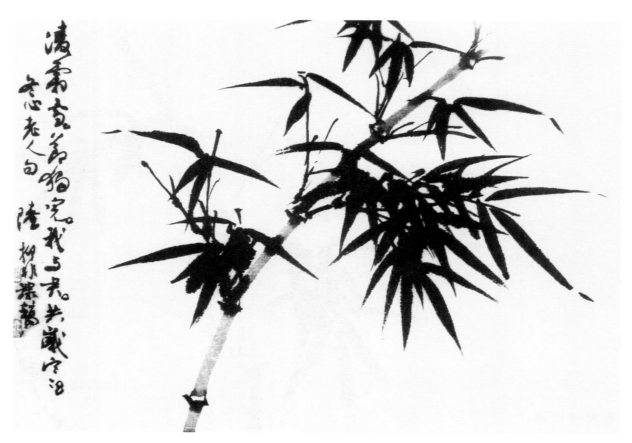

竹子范图

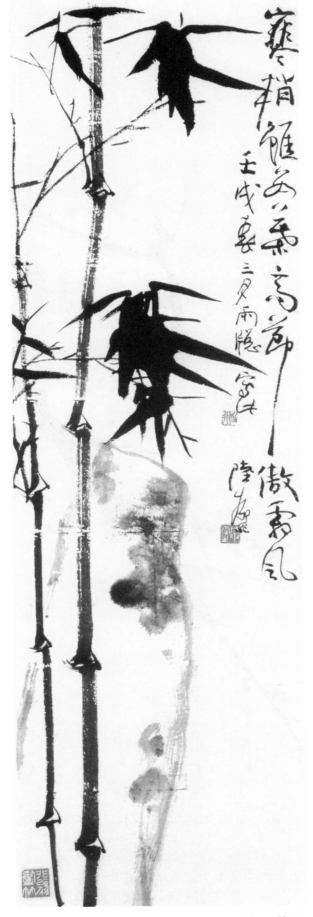

竹子范图

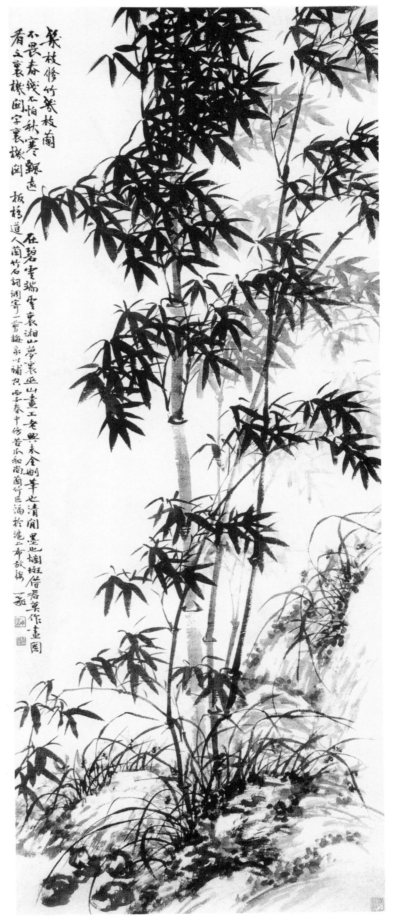

竹子范图

枝叶篇

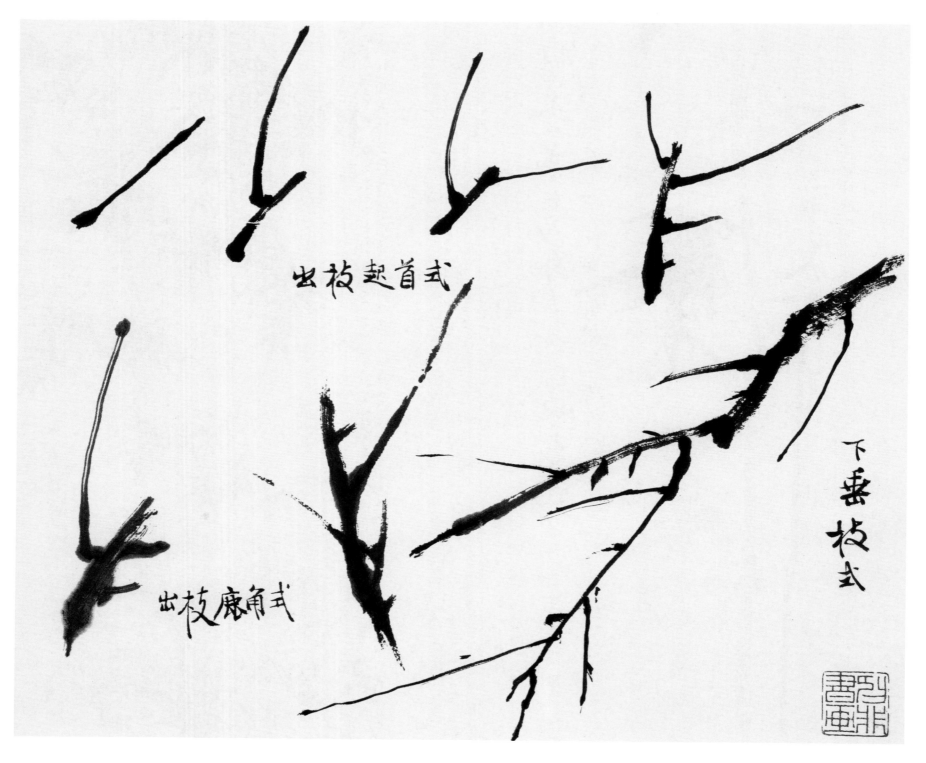

出枝起首式

下垂枝式

出枝鹿角式

出枝鹿角式
下垂枝式
出枝起首式

不同木本的枝干，其表皮纹路，应该用不同的皴法来表现（"皴"有皮肤坼裂之意，引申为山石、树木表面凹凸不平的纹路。这里的皴法是指表现树木皮纹的画法）。例如桃、桐的皮宜横皴，松皮宜鳞皴，柏皮宜丑皴，紫薇皮宜有光滑的感觉。另外，像牡丹等是落叶灌木，从老干发出嫩枝，方始着花，而嫩枝的画法接近草本。

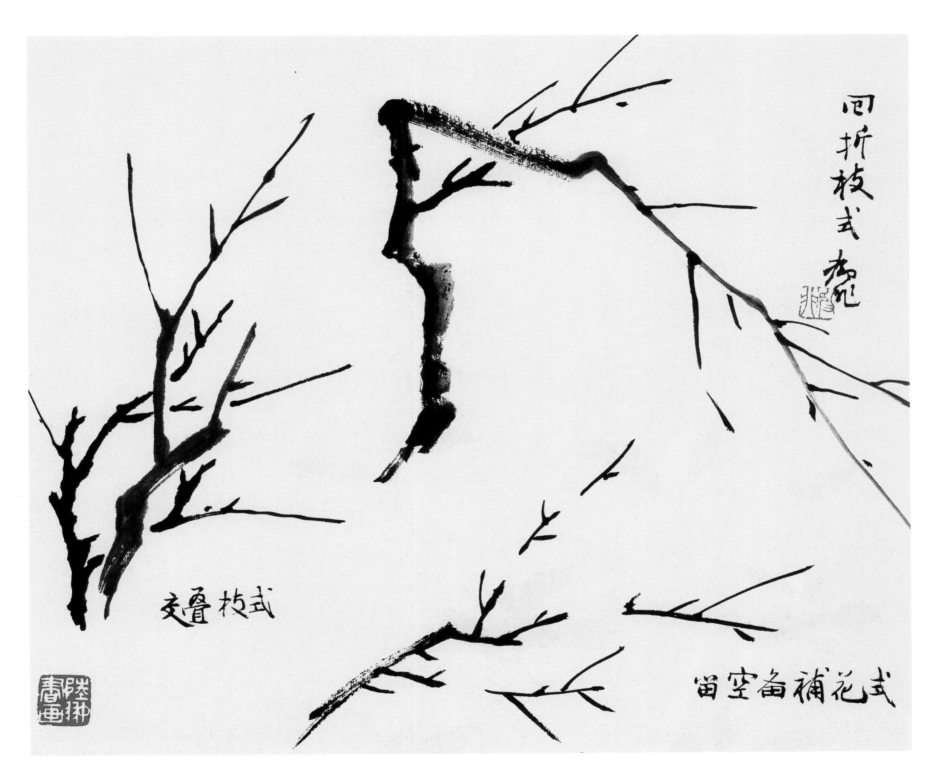

回折枝式

交叠枝式

留空备补花式

交叠枝式
留空备补花式
回折枝式

画花卉的枝干应分木本、草本。木本苍劲，草本柔嫩。

枝干的姿势，大致分上挺、下垂、横斜几种。其中有分歧、交叉、回折等不同。分歧中又有高低疏密，交叉中又有前后向背，回折中又有俯仰盘旋。发枝安排，要避免显著的"十"字、"井"字、"之"字等形状。

木本老梗宜用墨或墨赭画，嫩枝多绿色；而草本往往绿中泛红。

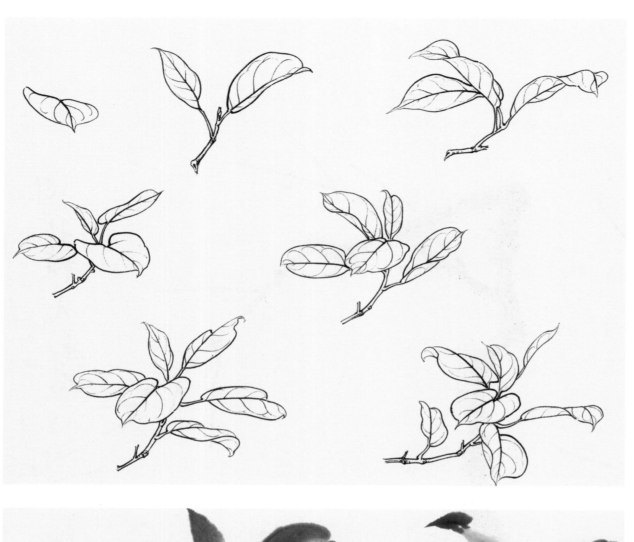

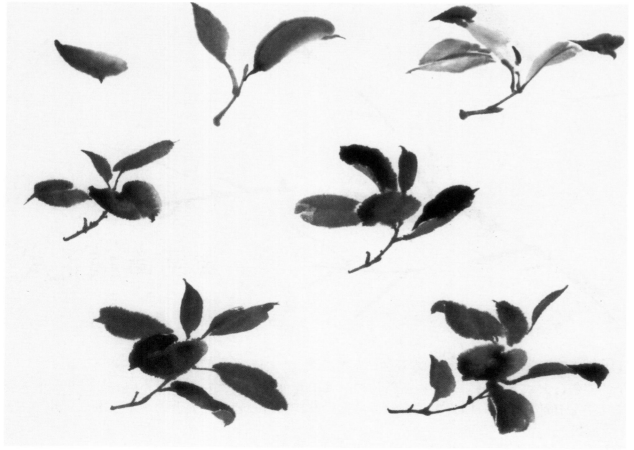

　　水墨花卉的叶子画法，陆抑非先生曾说："光画许多小叶子，会有很多空隙，当然密不起来，前面一定要有一两片正面的大叶子。"

　　叶形有尖、团、长、短、分歧、缺刻、针状等不同。画叶一般从叶身画起，也有从叶柄画起，如何落笔，视顺手与否而定。

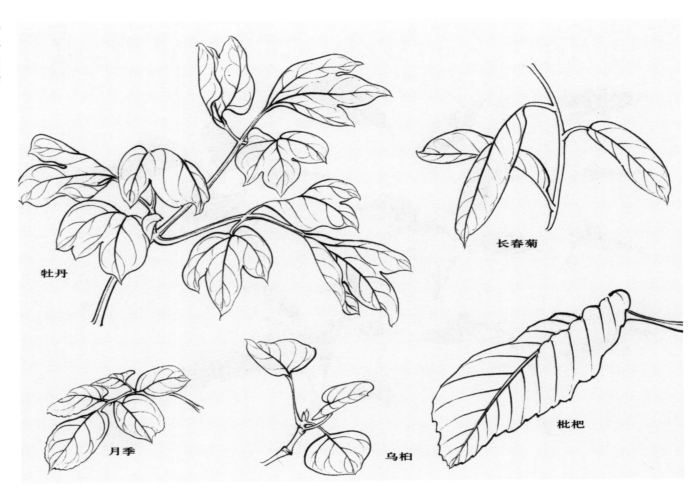

牡丹

长春菊

月季

乌柏

枇杷

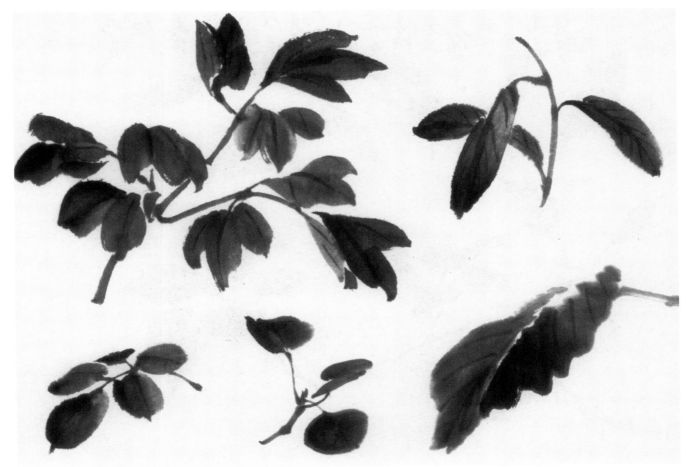

叶筋（即叶脉）有并行、网状等分别。勾筋先勾总筋，分出正反平侧，再勾小筋。写意画法有时只勾总筋，不勾小筋。勾筋用笔宜劲挺流动。

叶柄有长短不同，要注意叶叶着柄，柄柄着枝，掩映得势，方有生气。

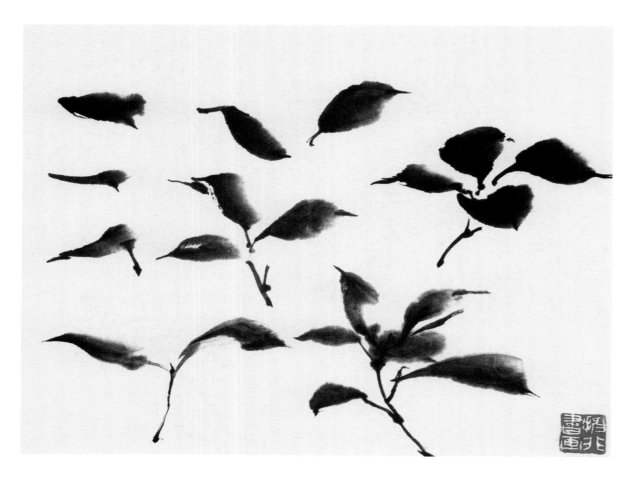

水墨花卉的叶子画法，陆抑非先生曾说："光画许多小叶子，会有很多空隙，当然密不起来，前面一定要有一两片正面的大叶子。"

叶形有尖、团、长、短、分歧、缺刻、针状等不同。画叶一般从叶身画起，也有从叶柄画起，如何落笔，视顺手与否而定。

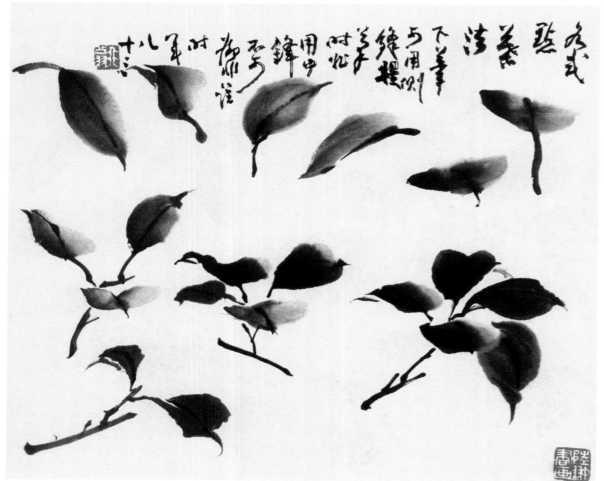

水墨花卉的叶子画法，各式点叶法，下笔可用侧锋，提笔时作中锋。

叶的正、反、平、侧姿态变化很多。一般正叶宜深，反叶宜淡，嫩叶叶尖带红，秋叶叶尖带赭。

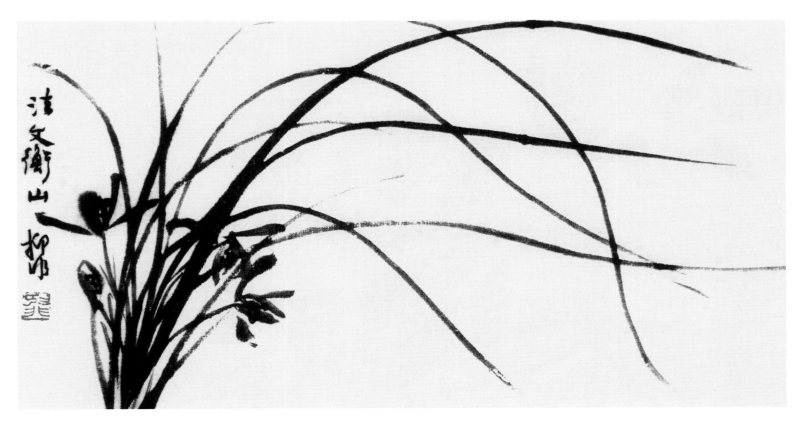

兰花画法：花与叶的组合

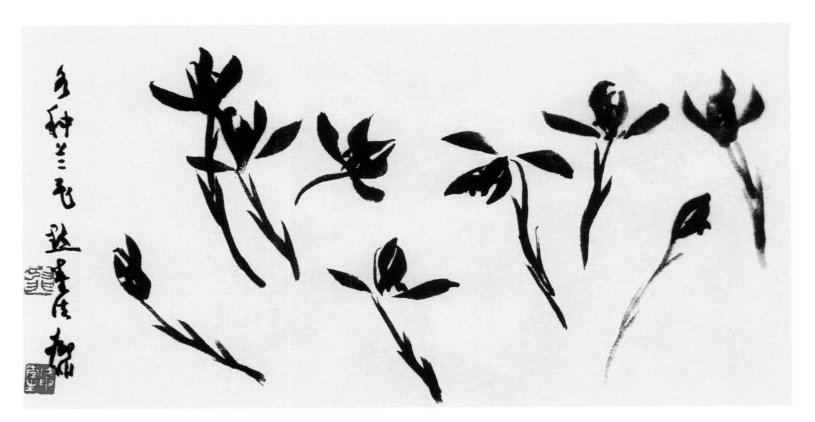

多种兰花点墨法

　　中国画中的兰花，有两种构成形式：一种是一茎一花，一种是一茎数花。虽然统称是兰花，但有兰和蕙的区别，兰是一茎一花，蕙是一茎上有数朵乃至十几朵花。

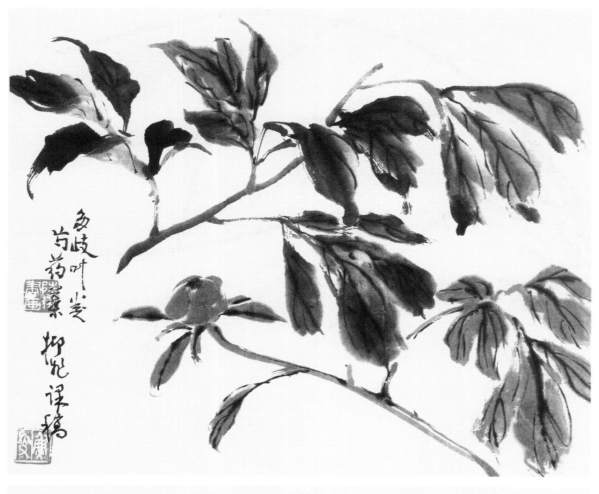

多歧叶类：芍药叶

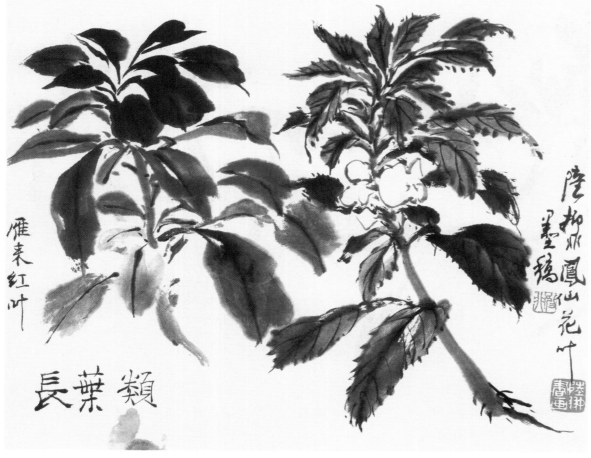

长叶类：凤仙花叶，雁来红叶

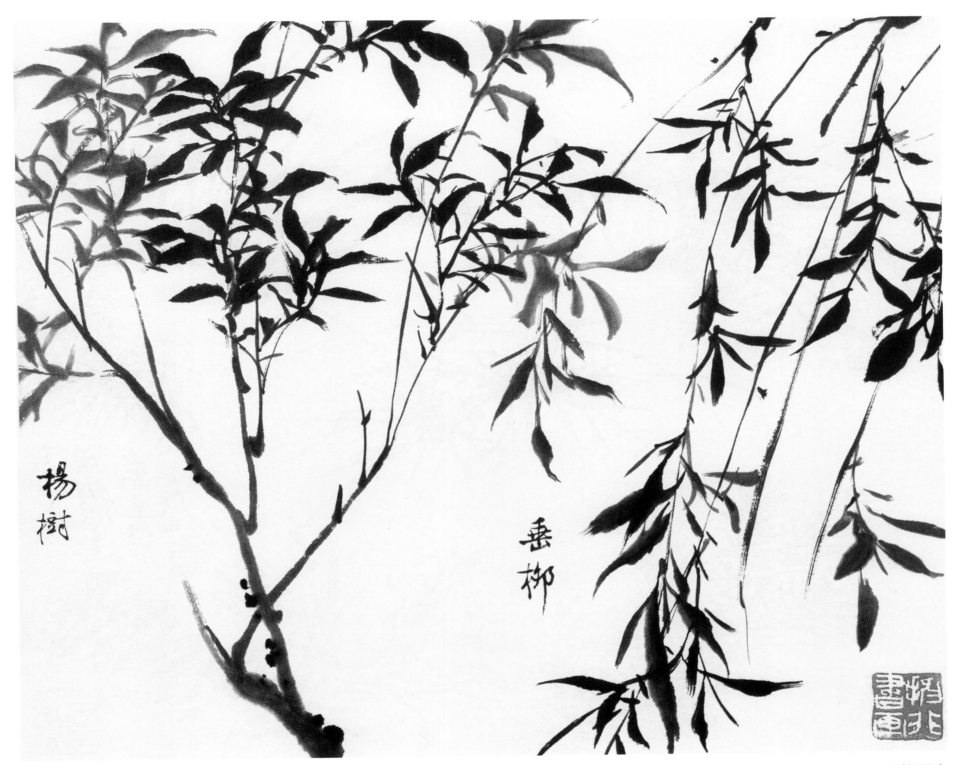

杨
树

垂
柳

杨树、垂柳写生

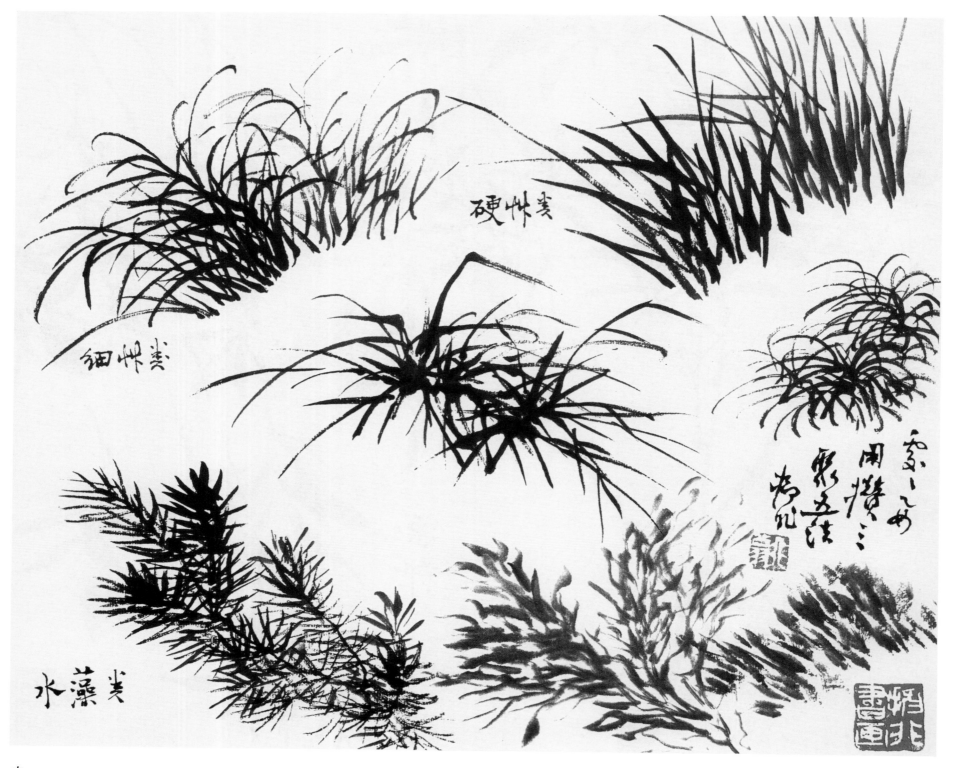

硬草类

细草类

水藻类

杂草画法

硬草类、细草类、水藻类，勾时处处要用攒三聚五法。

画草本茎（枝梗）的笔要滋润，不宜干枯，方能表现出柔嫩而水分多的质感。蓼花、秋海棠的茎有节，但与石竹不同，要画得比较肥泽多肉。

花卉写生篇

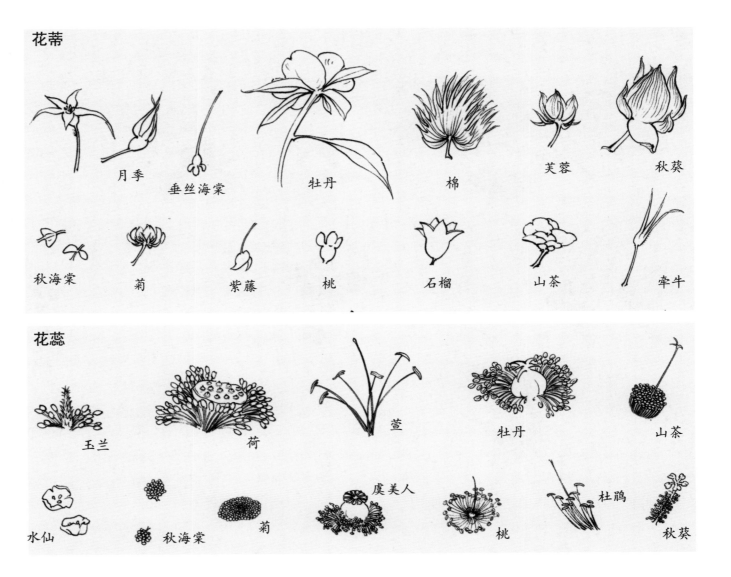

花蒂

月季　垂丝海棠　牡丹　棉　芙蓉　秋葵

秋海棠　菊　紫藤　桃　石榴　山茶　牵牛

花蕊

玉兰　荷　萱　牡丹　山茶

水仙　秋海棠　菊　虞美人　桃　杜鹃　秋葵

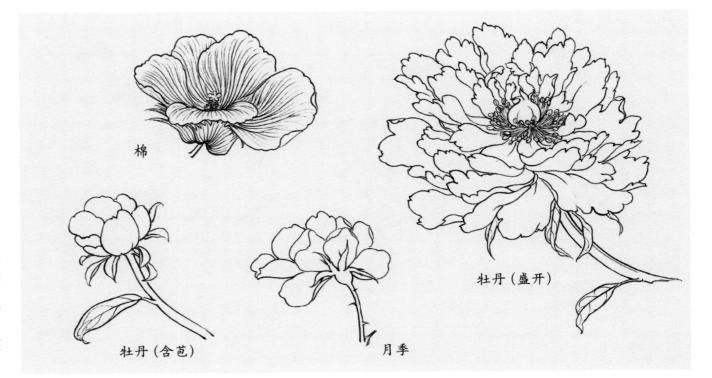

棉

牡丹（盛开）

牡丹（含苞）　月季

　　花瓣分离瓣、合瓣两大类。离瓣如梅、杏、桃、李、牡丹、石榴、荷、芙蓉、山茶等的花瓣；合瓣如牵牛、百合、杜鹃、迎春等的花瓣，以及各种瓜类的花瓣，如茄子、南瓜、葫芦等。同一花种，又有单瓣、复瓣（也叫千叶或重台）之分，如牡丹、梅、桃、山茶、芙蓉等都有单瓣和复瓣。

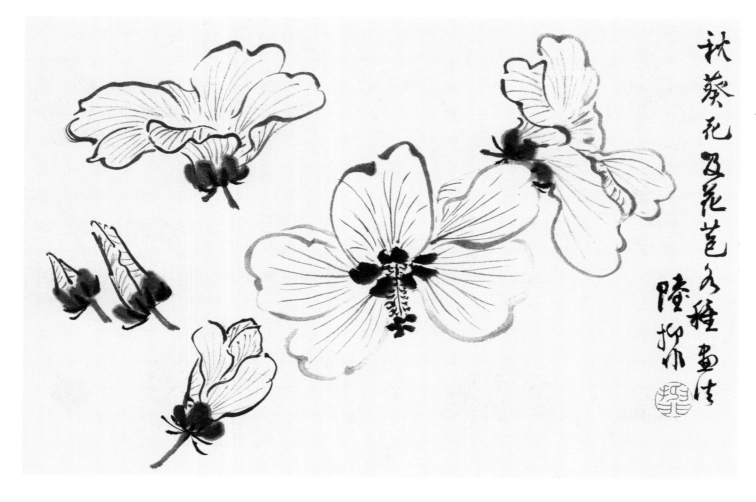

秋葵花及花苞各种画法

陆抑

花的组织分蒂（即花萼）、瓣、蕊、子房等几个部分。

梅、杏、桃、李等的蒂都是五小瓣，月季一类的蒂尖长，山茶的蒂层层覆叠像鱼鳞。叠蒂不宜过散，要注意贴连花柄。花柄长的宜柔顺。

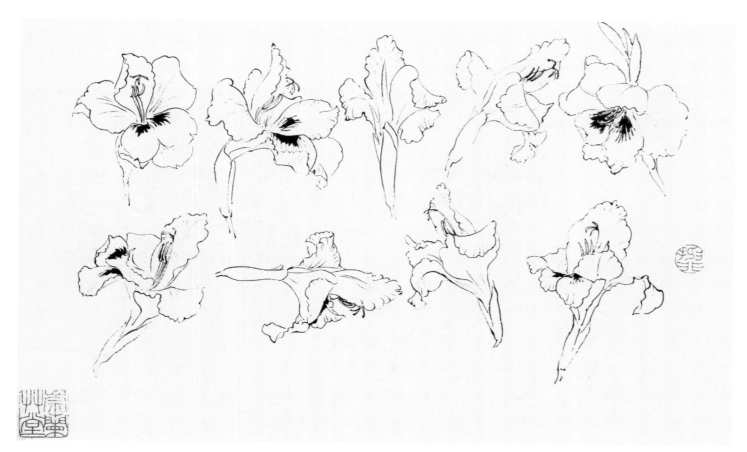

菖兰各式法

菖兰，以其优雅的花型、清新的香气、亭亭的茎叶给人留下高洁典丽的印象，开花无异色。含露或低垂，从风时偃仰。

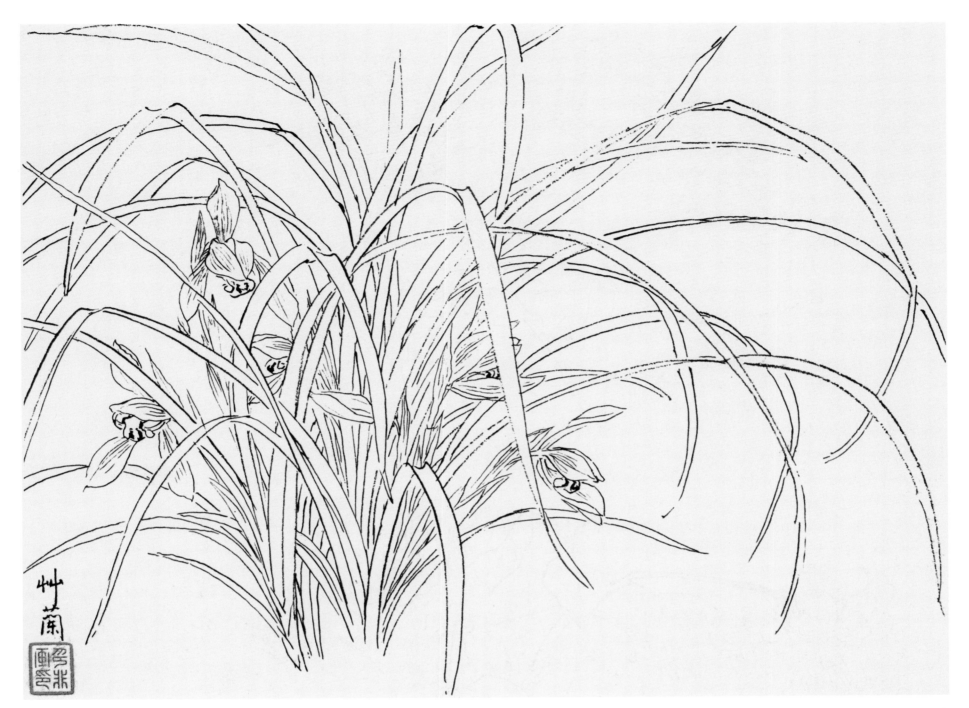

双勾法兰花

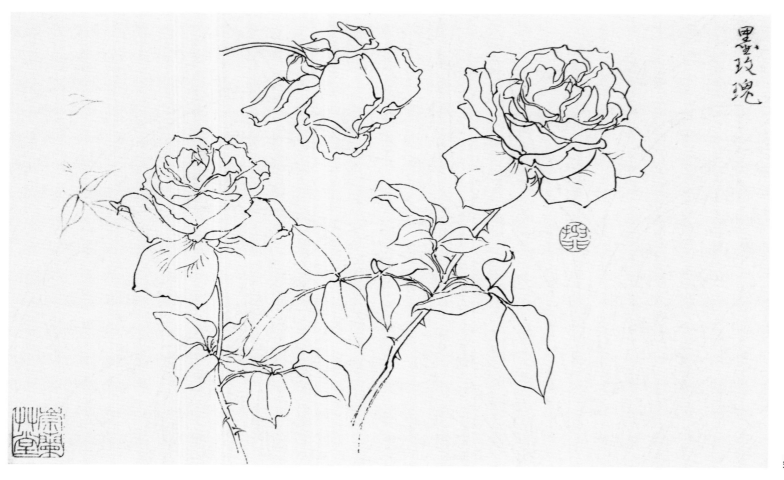

墨玫瑰

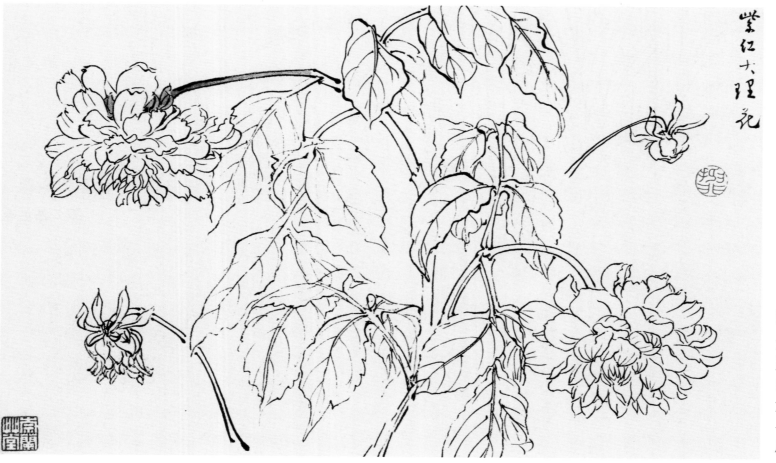

紫红大理花

大理花与茶花的花型属文瓣型（除云南大山茶）。文瓣型变化不大，比较呆板，在写生与创作时要注意选择角度。

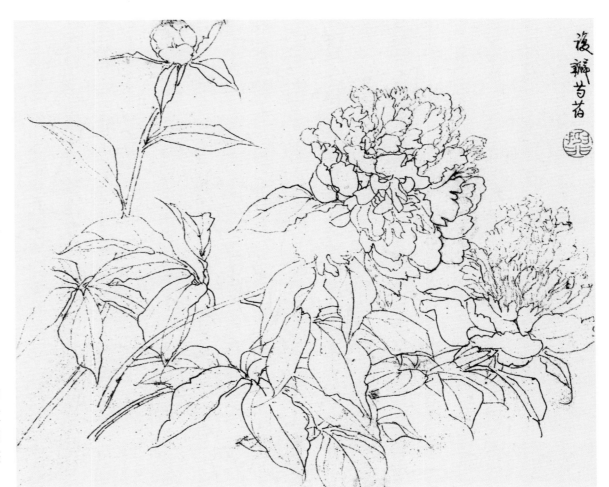

芍药线描稿

　　线描写生要注意花头的结构，动势要准确生动。枝干及叶子的动势要与花头相呼应，更要照顾到画面的整体构图。

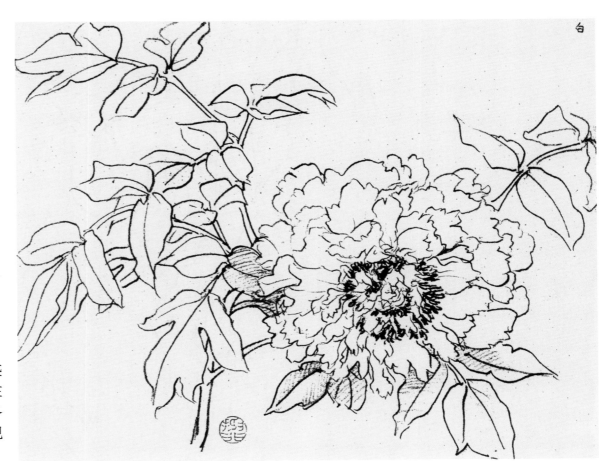

牡丹线描稿

　　含苞、初放、半开、盛开的花，状貌各有不同，在风、晴、雨、露之中，又各有种种姿态，都需要仔细观察体会。

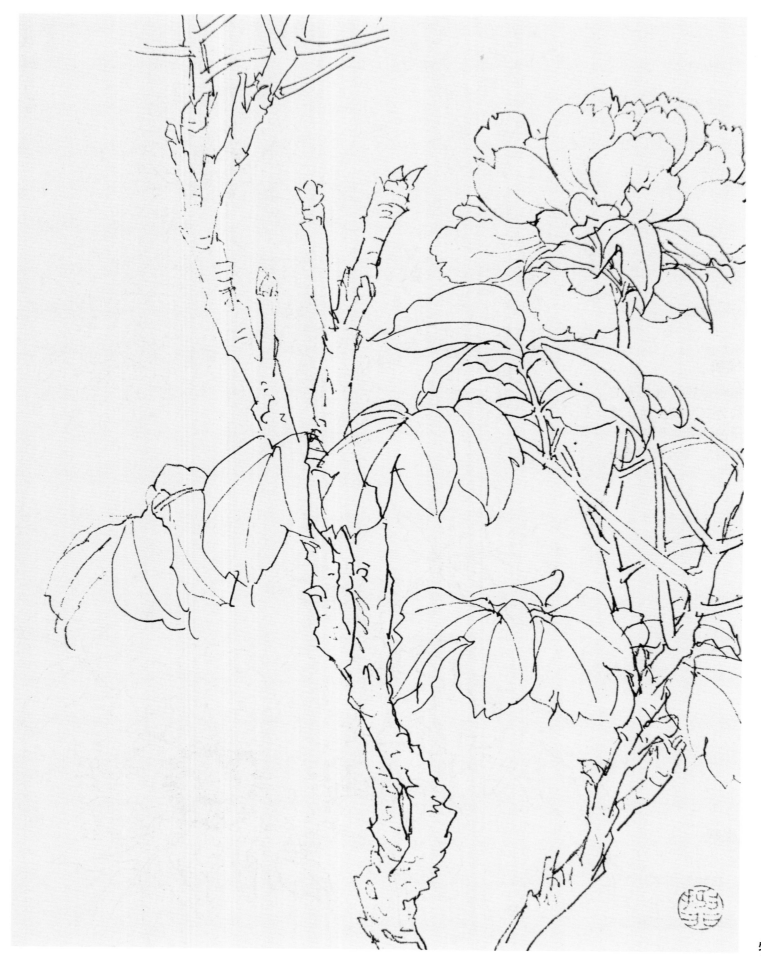

牡丹线描稿

白描菊花

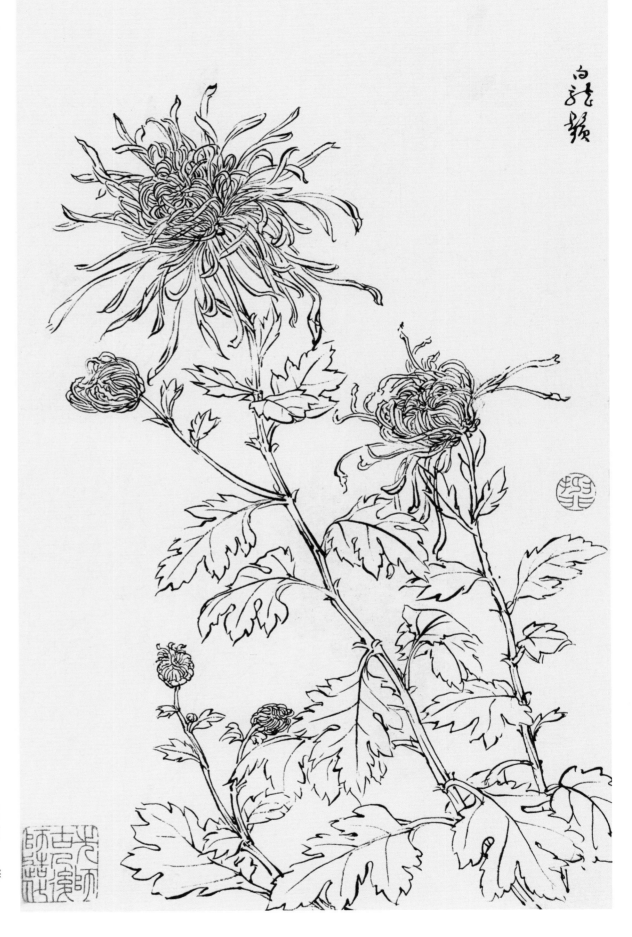

菊花，是中国名花，也是长寿名花。菊花不畏严寒，傲霜斗雪，是中国花鸟画描绘的主要对象之一。

花头由舌状和筒状花瓣组成，花瓣有尖、圆、长、短、粗、细等不同。

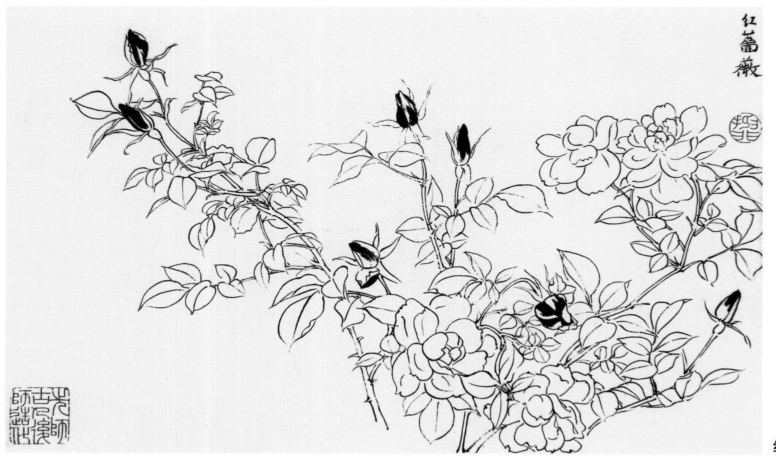

红蔷薇

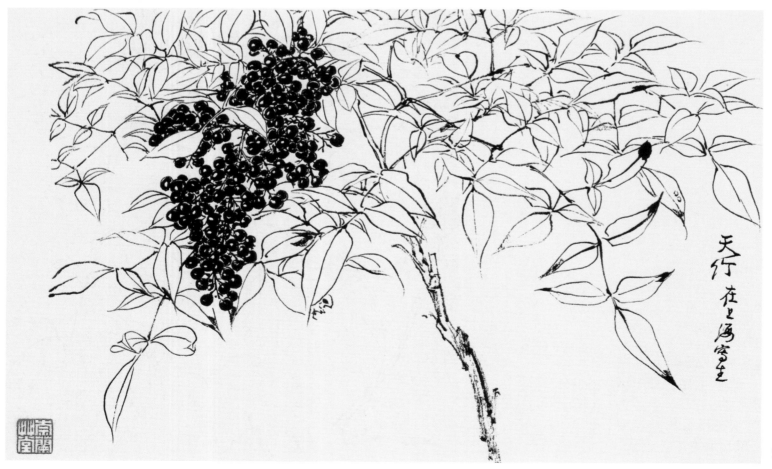

天竹

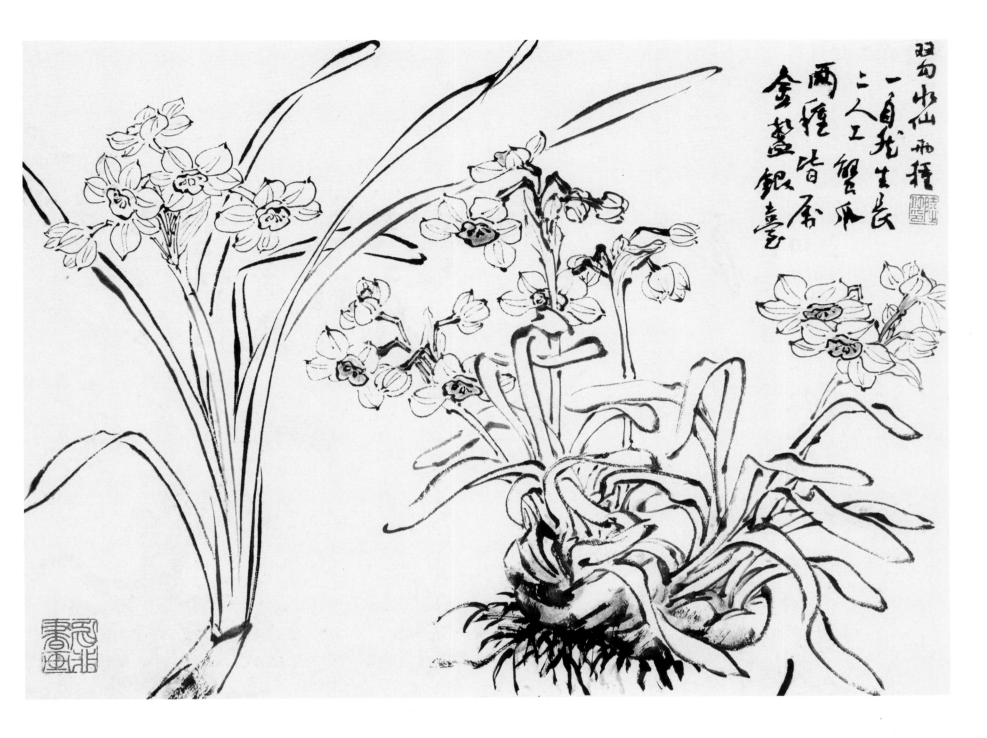

双勾水仙

画花瓣有勾勒、点簇等法，白色花瓣不易用点簇表现，大多用淡墨线勾出形象。

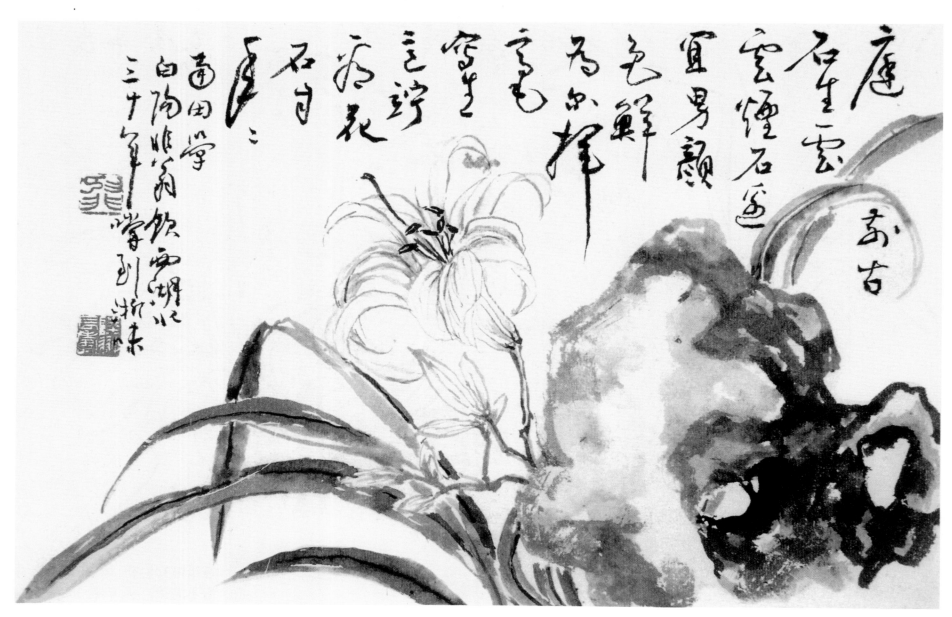

百合山石

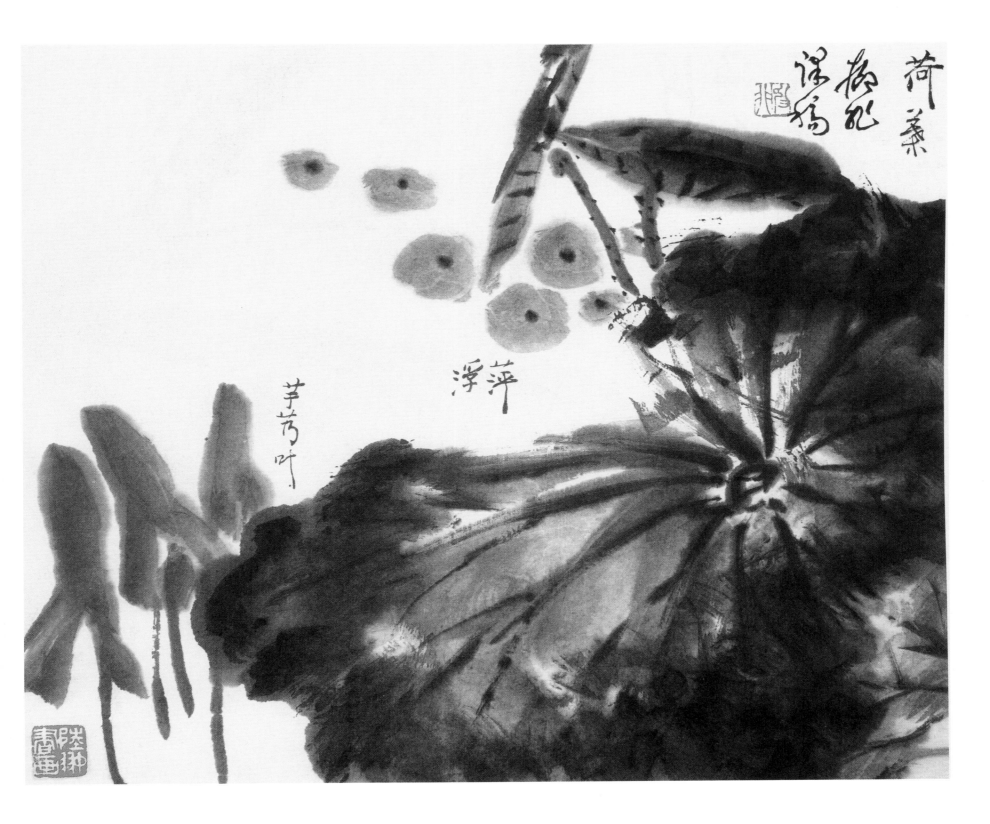

荷兼
梅花
课稿

浮萍

芋荷叶

荷叶

荷叶为阔大的圆形，虽东倚西斜，但基本与水面平行，交角不大。从池塘边望过去，荷花一般呈椭圆形状。若把荷叶画成滚圆的直立锅盖状，是不正确的。荷叶最易发挥写意画的笔墨效果，大提笔或斗笔饱蘸水墨，侧锋卧笔挥写，酣畅淋漓。

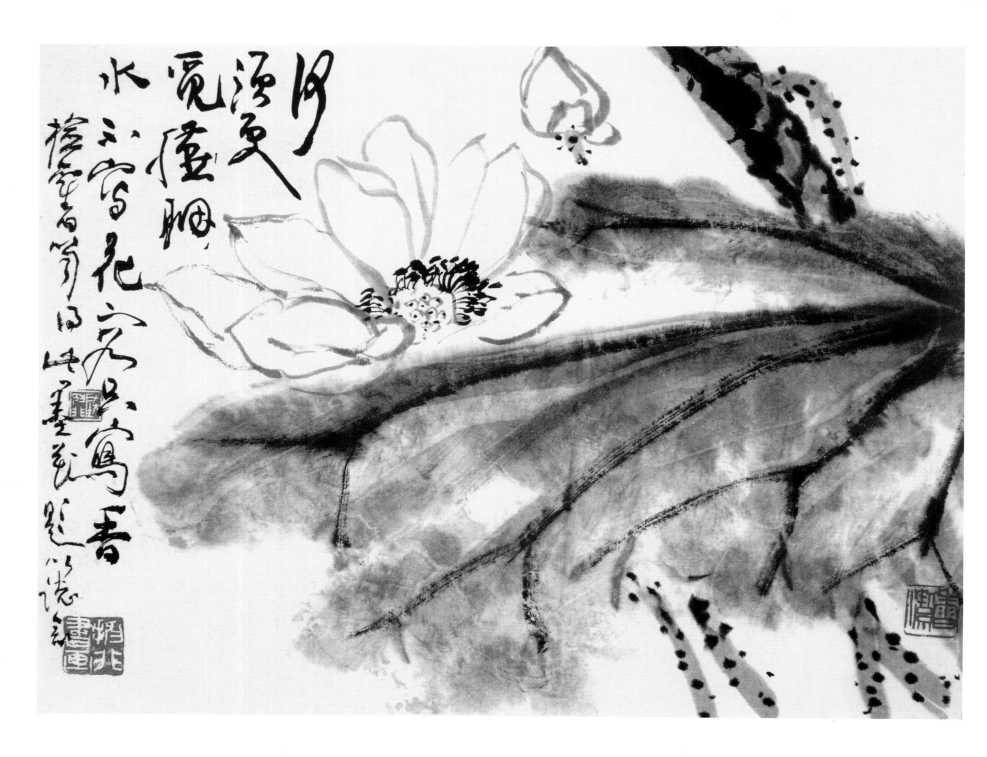

何须更觅胭脂水，不写花容只写香。

写意荷花

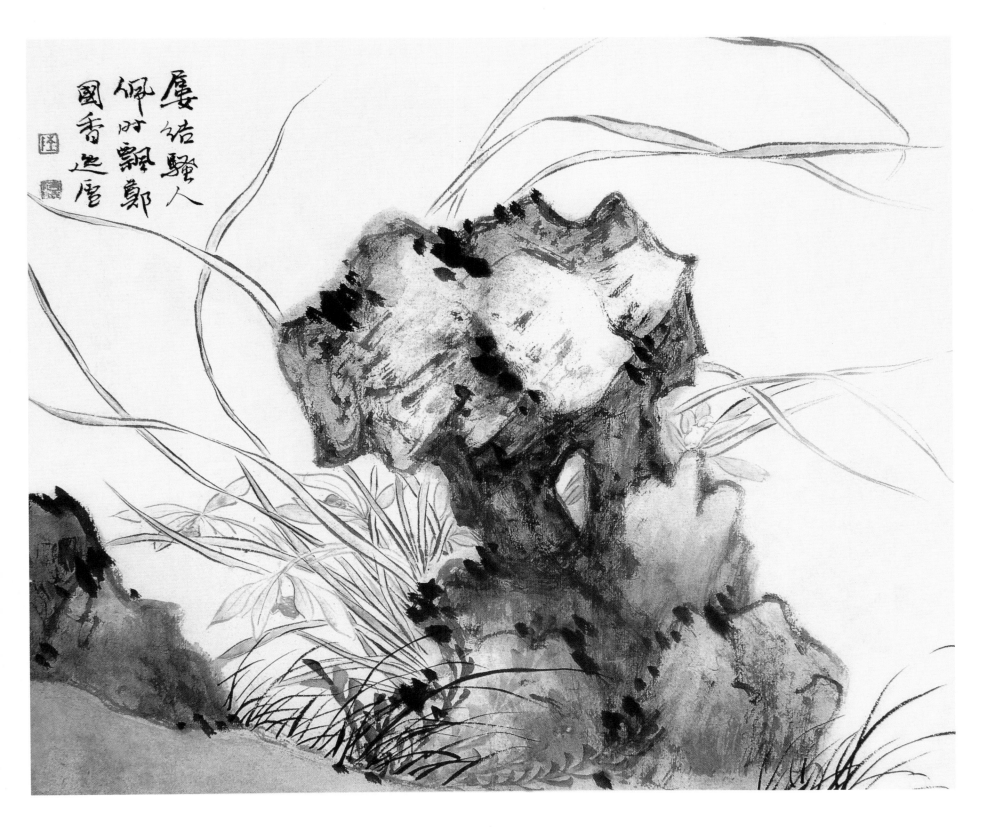

屡结骚人佩，时飘郑国香。

写意荷花

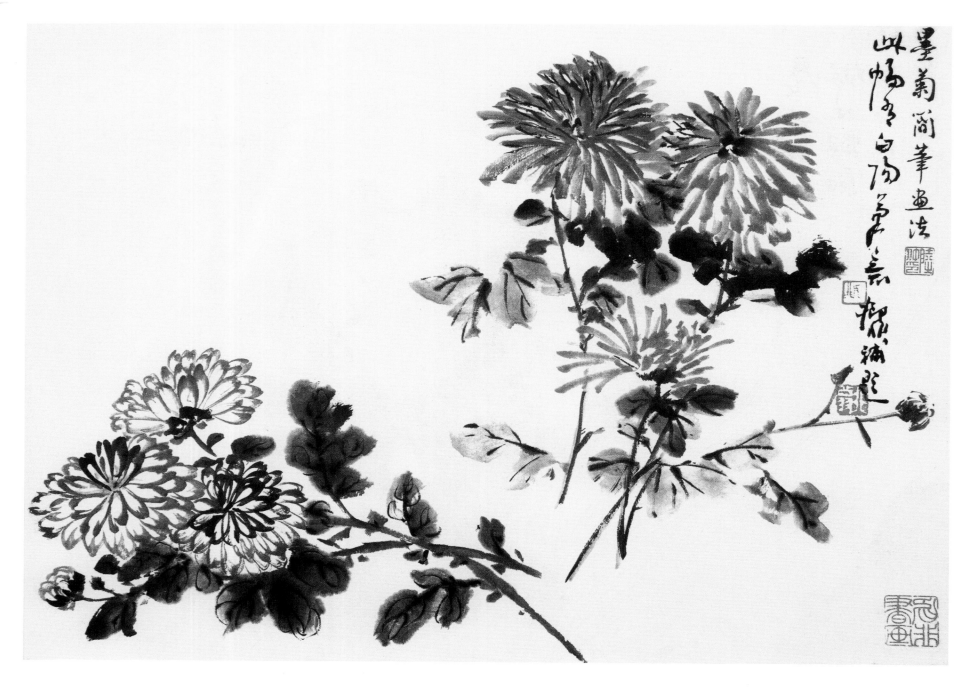

墨菊简笔画法

按照花头直径的大小，菊花可分为大菊和小菊。花径在6～9厘米的为小菊，花径在9～18厘米的为中菊，花径在18厘米以上的为大菊，指花径在6厘米以下的小菊。

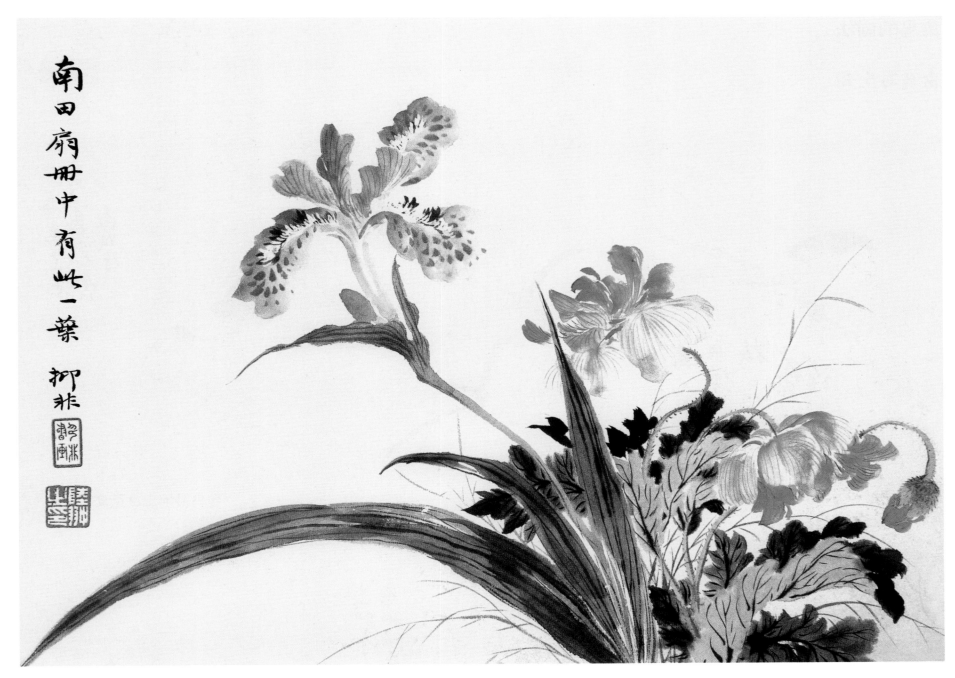

南田屏册中有此一叶 抑非

临摹［清］恽南田《虞美人》

禽鸟的画法

禽鸟写生篇

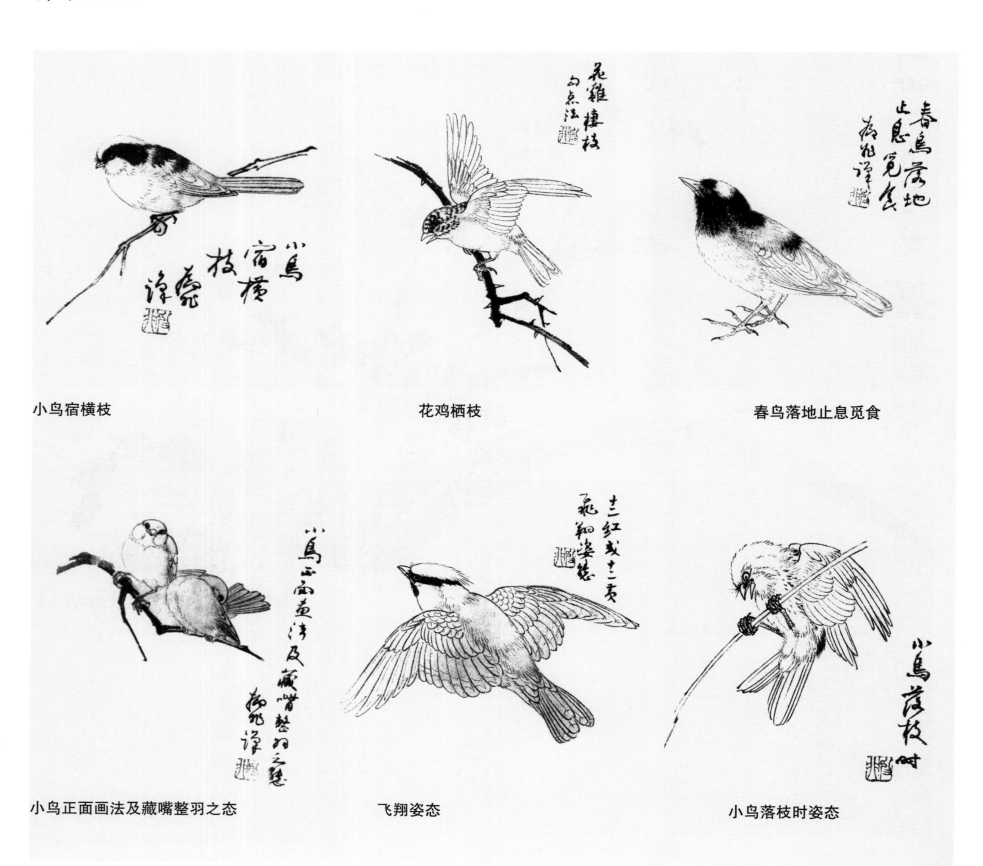

小鸟宿横枝

花鸡栖枝

春鸟落地止息觅食

小鸟正面画法及藏嘴整羽之态

飞翔姿态

小鸟落枝时姿态

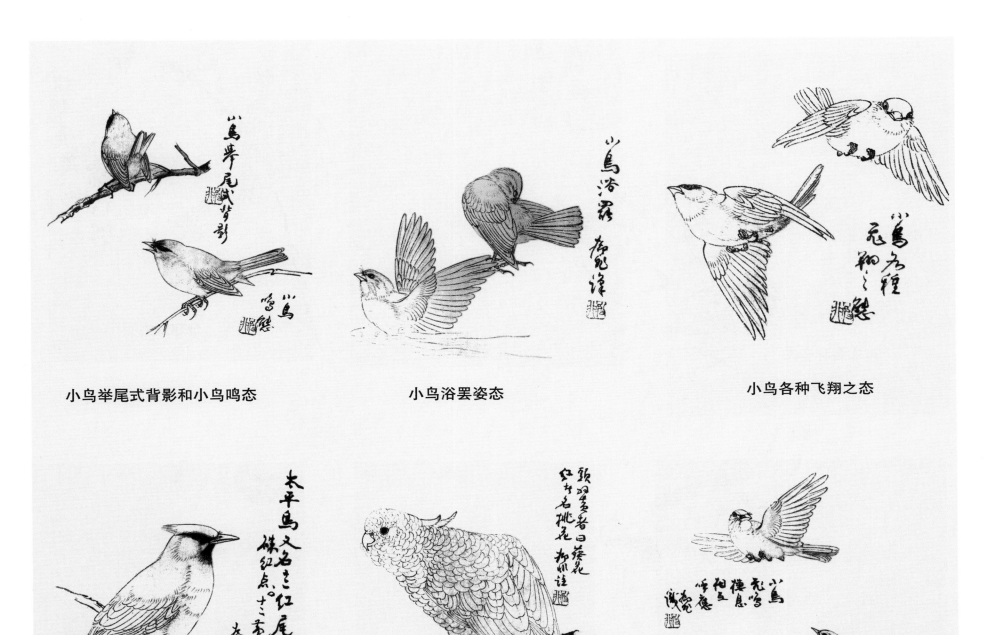

小鸟举尾式背影和小鸟鸣态　　　　　　小鸟浴罢姿态　　　　　　　小鸟各种飞翔之态

太平鸟栖姿　　　　　　　　　　小鸟栖姿　　　　　　小鸟飞鸣栖息相互呼应姿态

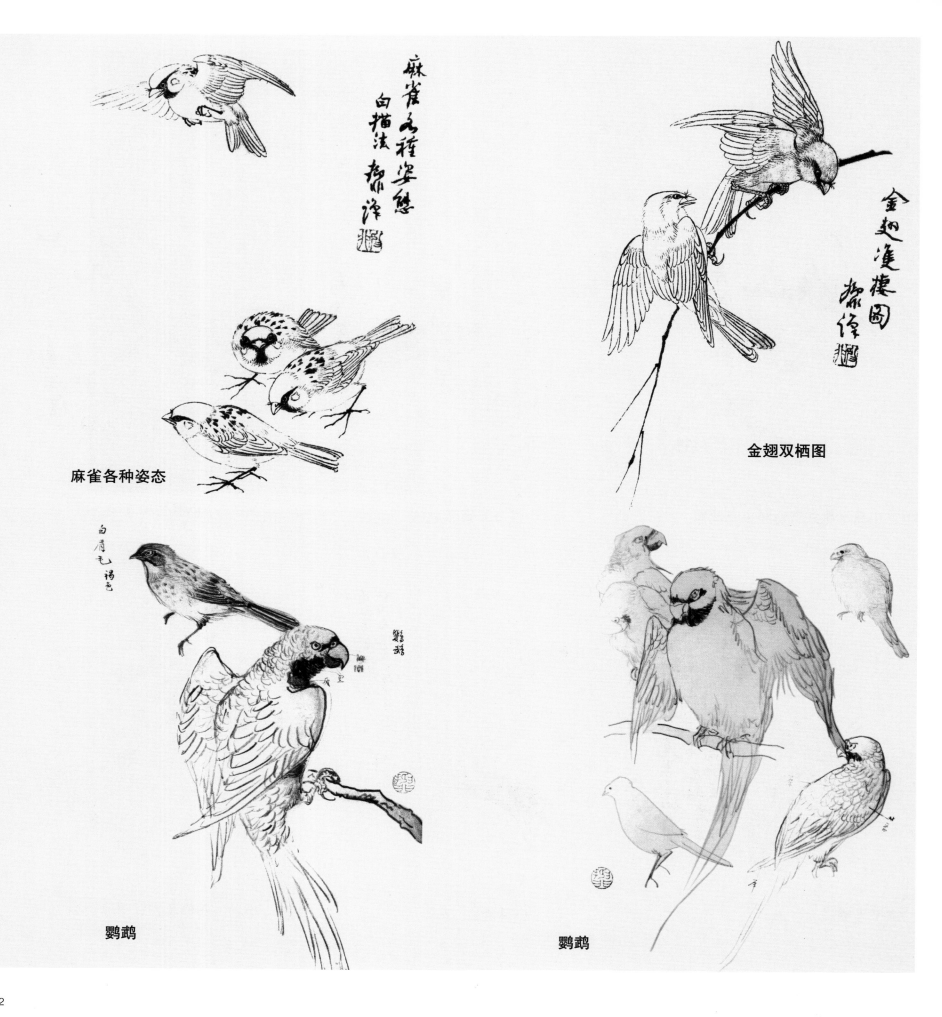

麻雀各种姿态

金翅双栖图

鹦鹉

鹦鹉

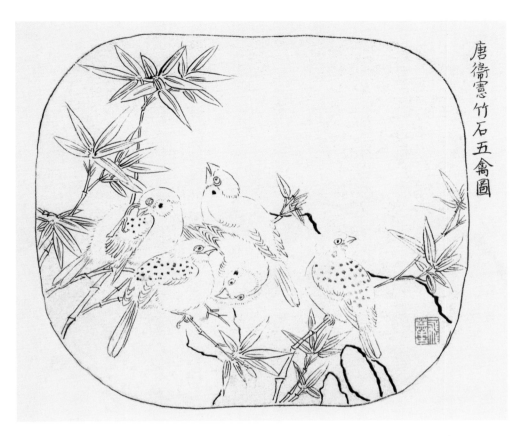

临摹［唐］卫宪《竹石五禽图》

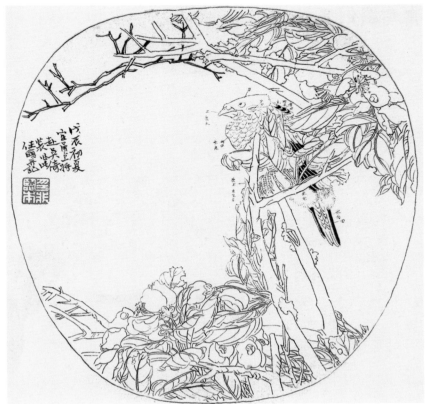

临摹［清］任颐《花鸟图》

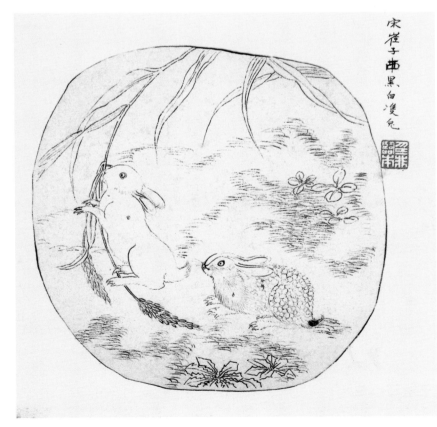

临摹［宋］崔子西《黑白双兔》

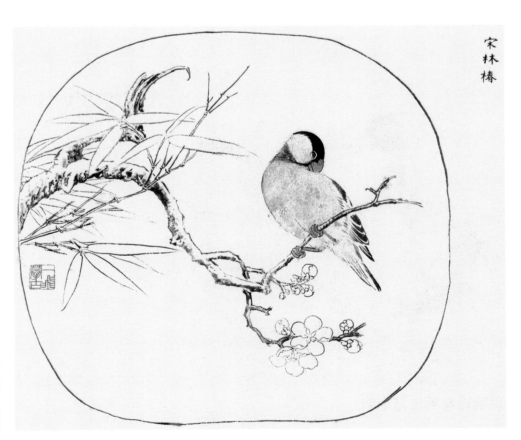

临摹［宋］林椿《梅竹小鸟图》

禽鸟图例篇

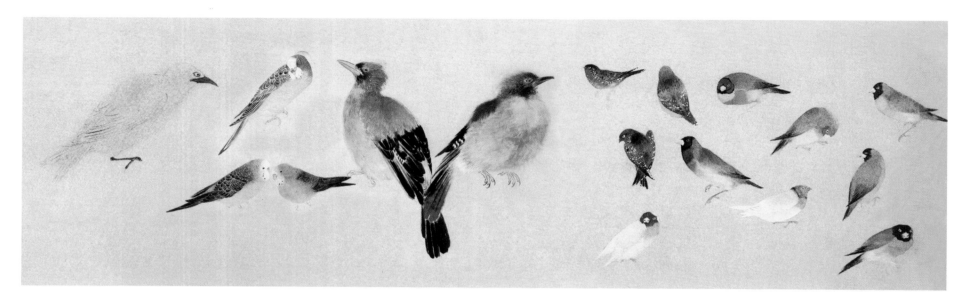

禽鸟昆虫写生卷

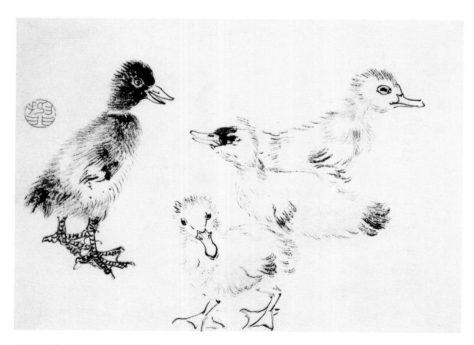

用散锋丝毛法写小鸭

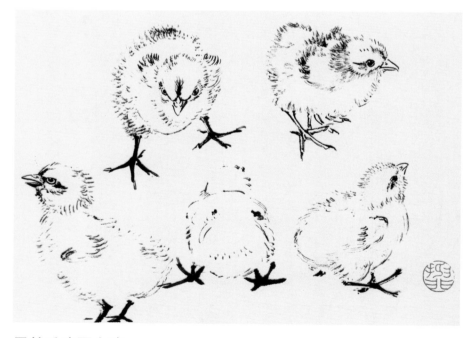

用丝毛法写小鸡

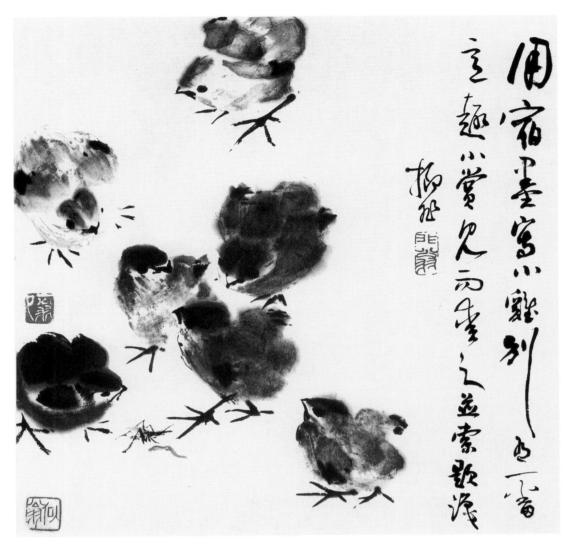

用宿墨小鸡法

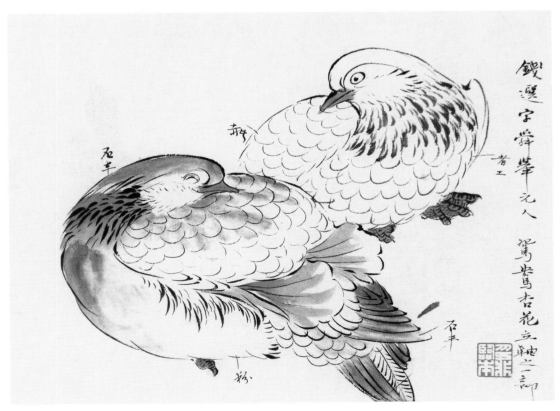

临摹［元］钱舜举《鸳鸯杏花》立轴之一部

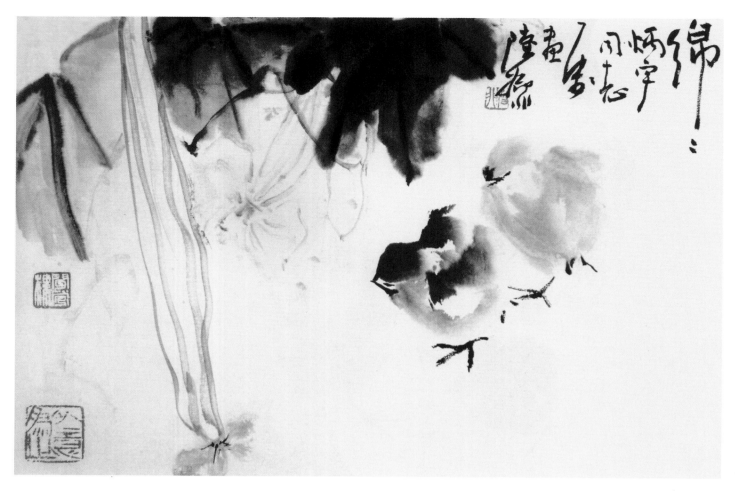

丝瓜小鸡

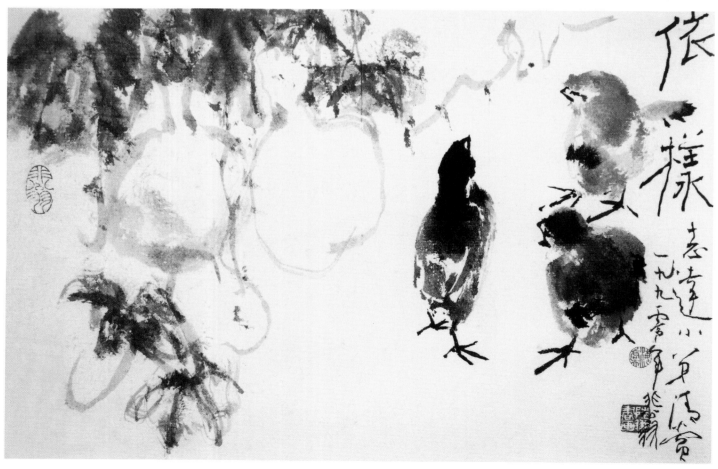

葫芦小鸡

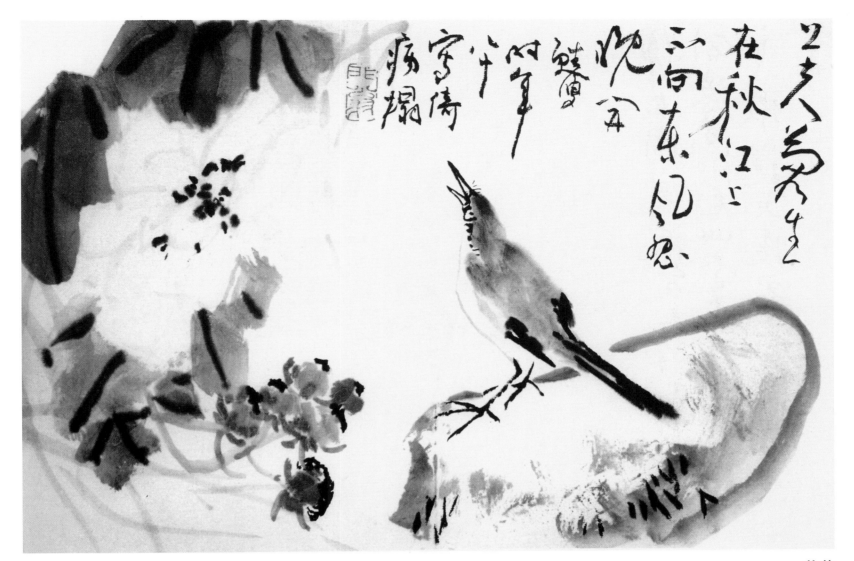

芙蓉

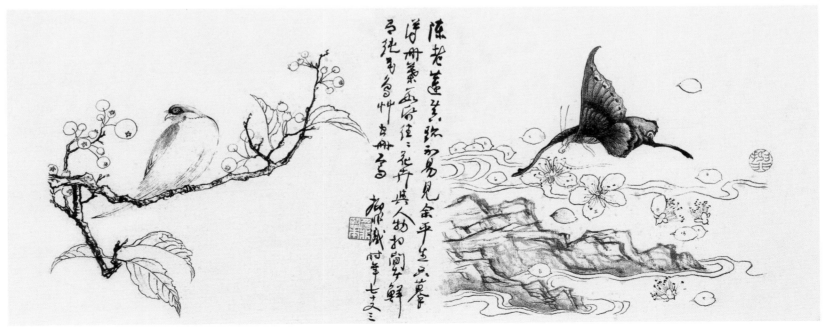

临摹［明］陈洪绶《花鸟草虫册》

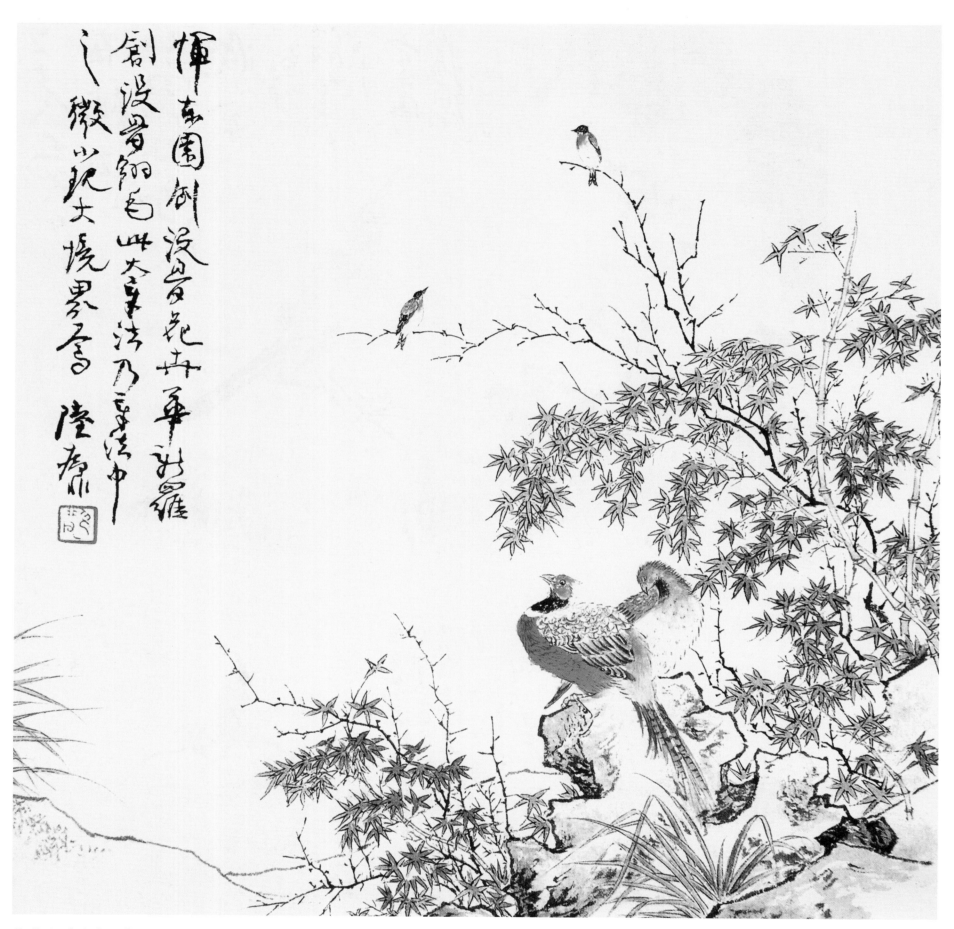

临摹宋《雉雀图》

48

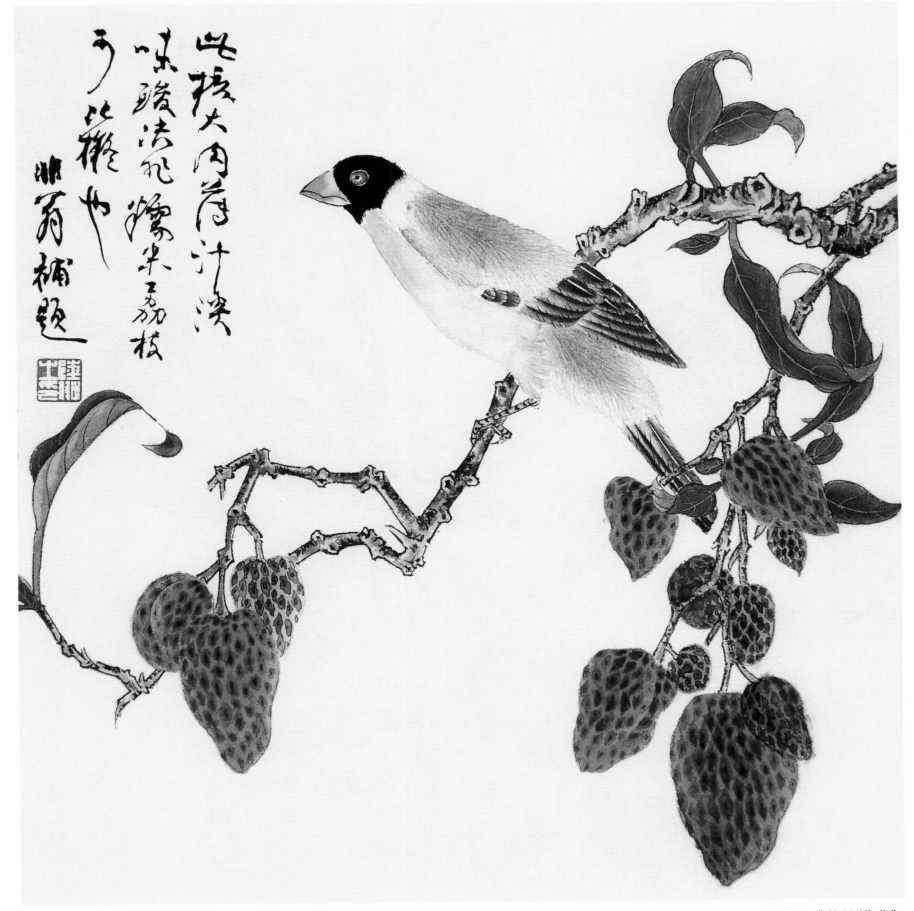

此種大肉薄汁淡
味酸涩不嫁尖荔枝
丁鹤也

鄧有榴題

临摹宋《荔枝蜡嘴》

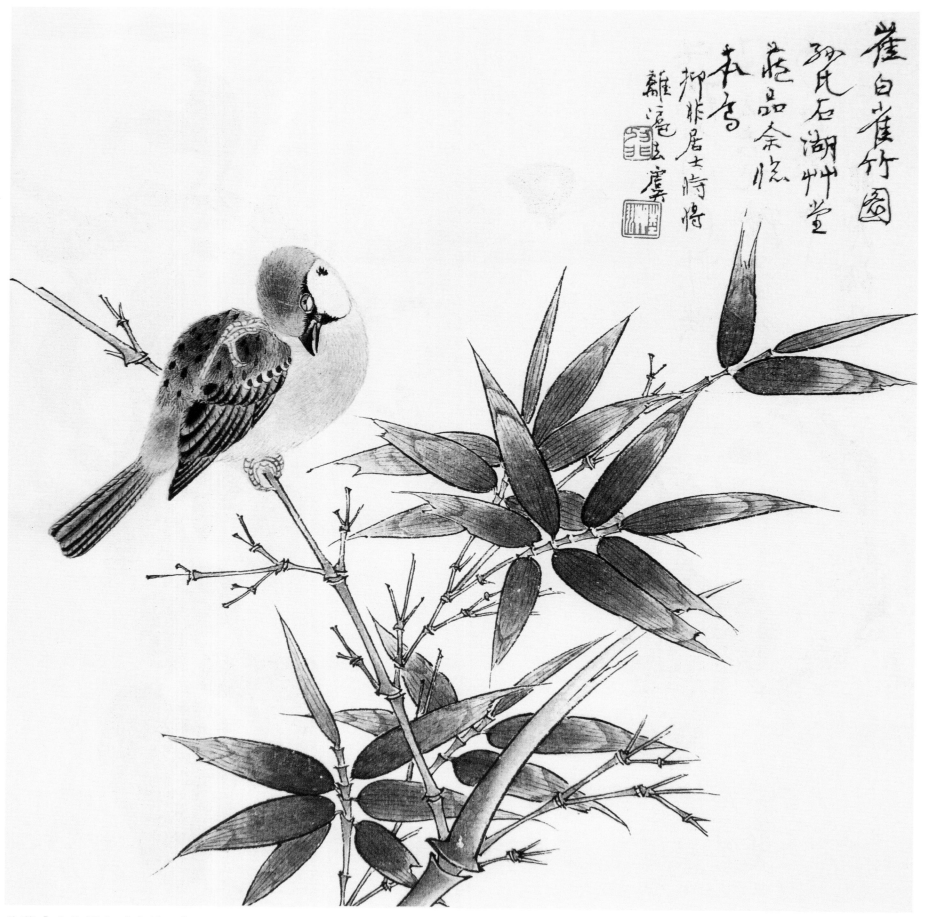

崔白雀竹圖
邢氏石湖艸堂
花品余临
本竒
柳悱居士時慱
離滉洼虔

临摹［宋］崔白《雀竹图》

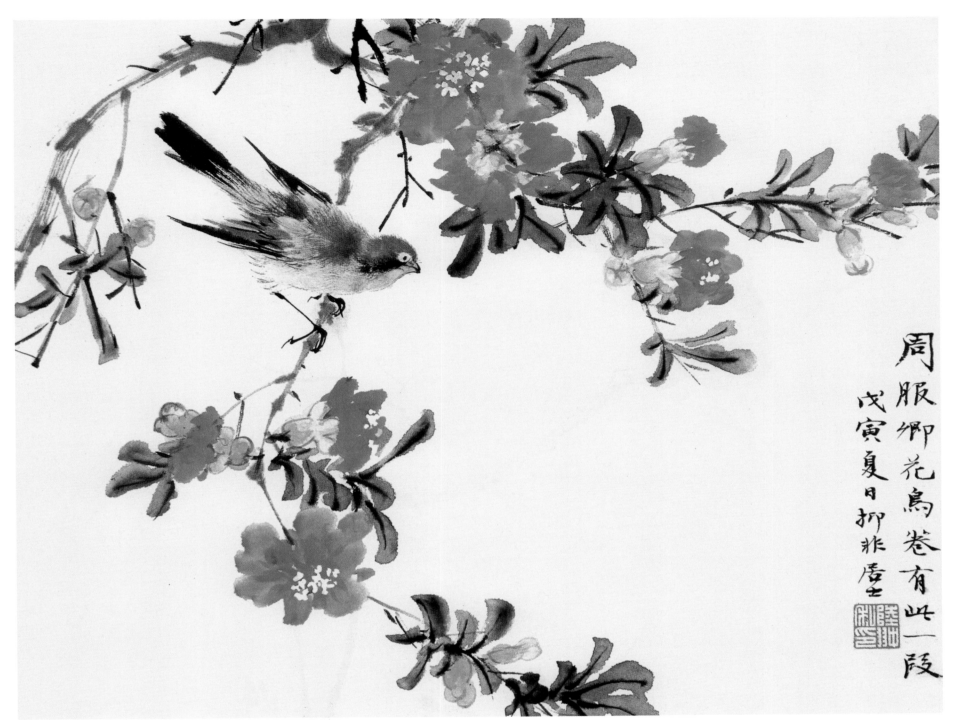

周服卿花鳥卷有此一段

戊寅夏日抑非居士

临摹［明］周之冕《石榴花小鸟图》

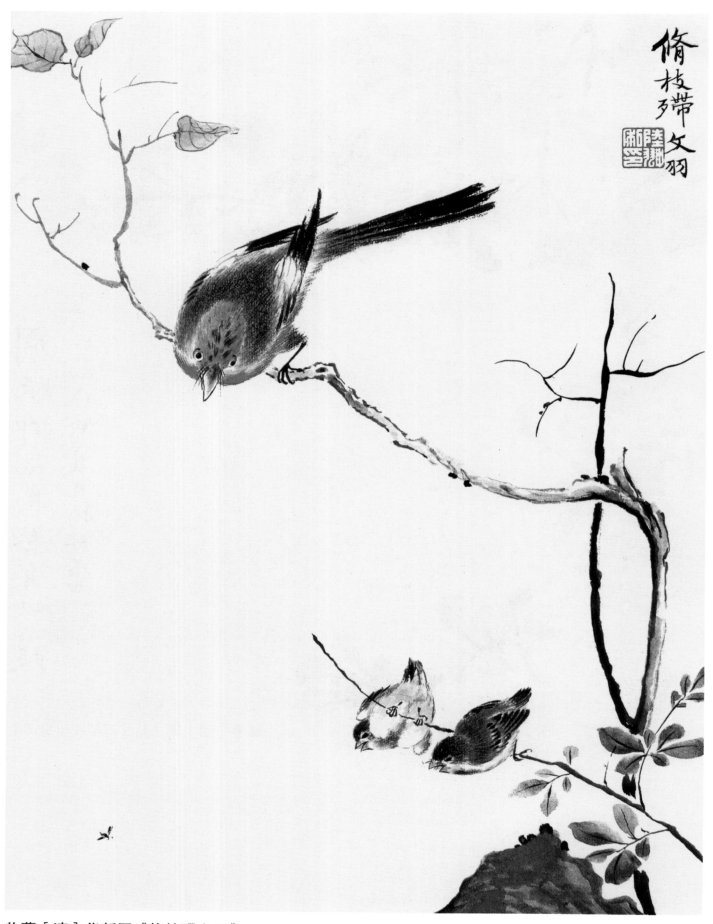

临摹［清］华新罗《修枝殢文羽》

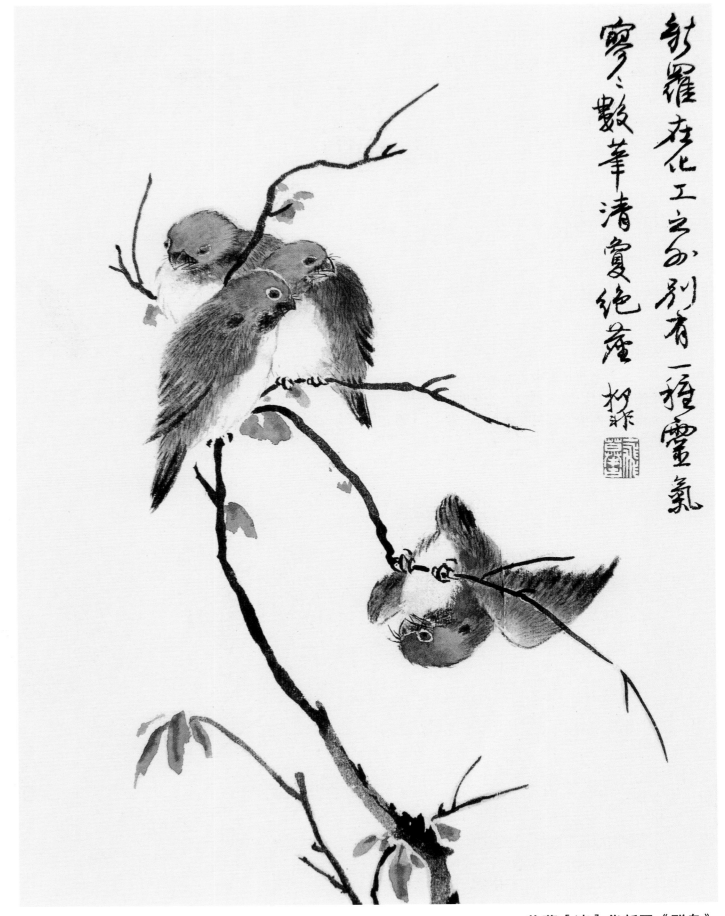

新罗在化工之外别有一种灵气
宁数笔清宾绝尘 抑非

临摹［清］华新罗《群鸟》

草虫的画法

草虫写生篇

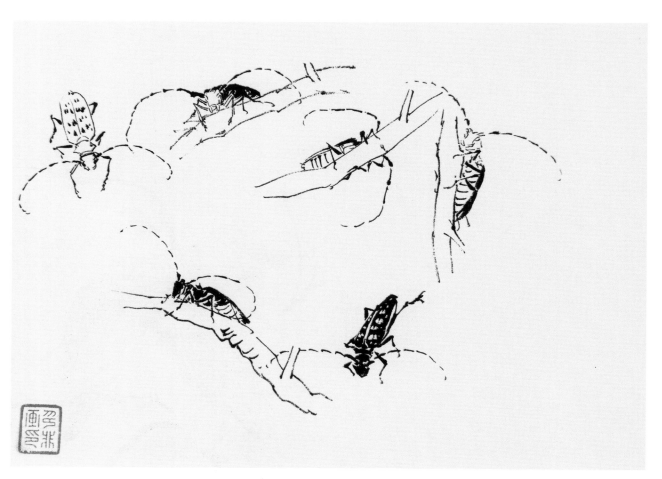

天牛

　　写意草虫多数用点簇画法，要求笔简意足，灵活有致。工细用勾勒画法，则要求画得具体分明。用色当按种类不同而异。

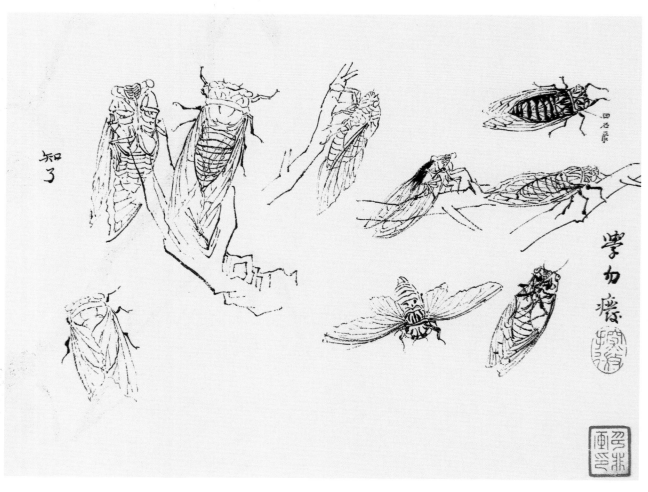

知了

　　中国的花鸟画中，草虫是至为重要的组成部分。一幅好的作品配以草虫能使画面显得生机蓬勃，情趣大增。只要我们细心观察，画面上的昆虫一定会更加丰富多彩。

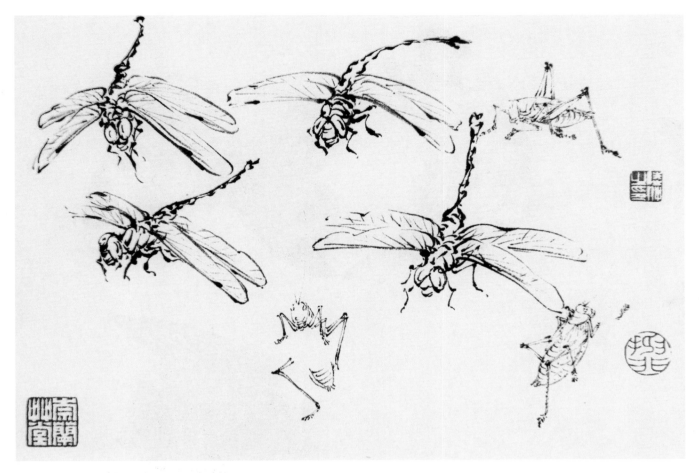

蜻蜓

　　草虫多指一般的昆虫。身躯分头、胸、腹三个部分。成虫有六足四翅，腹部为九至十节，不宜随意增减。通常只画七节，因最后一节连尾，其他两节都隐于翅下。画幼虫（如蚕等）也要注意节数。

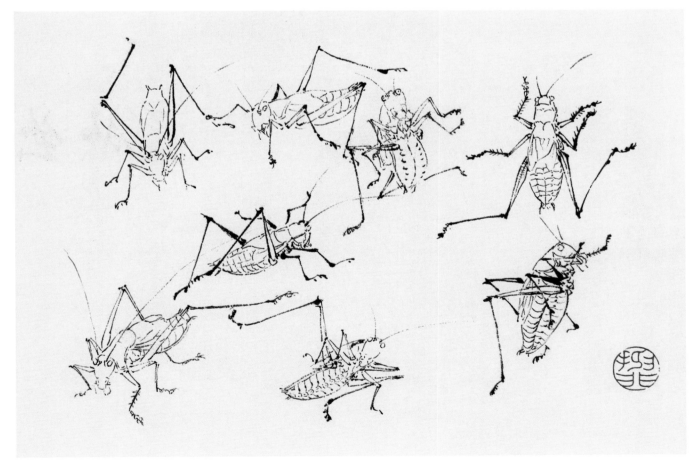

蝈蝈

　　草虫一般先画头，次画胸、翅、腹，最后添须和足；而蝴蝶先画翅，再按飞翻或止息的姿态，添画身躯等部分。画足用笔最要挺健有力，画须尤宜细劲，否则缺乏神采。

　　画草虫首重姿态，除应掌握熟练的技法以外，还须多多观察虫类的生活；在熟悉之后，才能画得形神俱足，生动活泼。

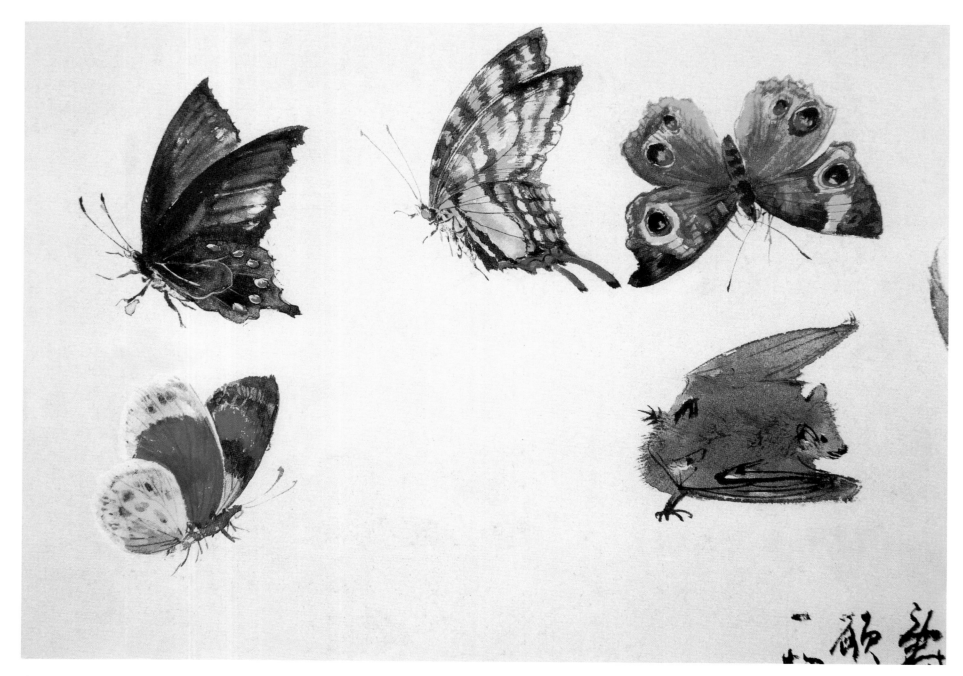

禽鸟昆虫写生卷（局部）

　　绘画草虫时需细心观察，蝴蝶必有大小四翅，草虫有长短六足。其中，蝴蝶的色彩最为丰富。画蝶时先画翅。首有双须，前行时双须前探，夜宿时翅膀倒悬，这些都是蝴蝶的特征。

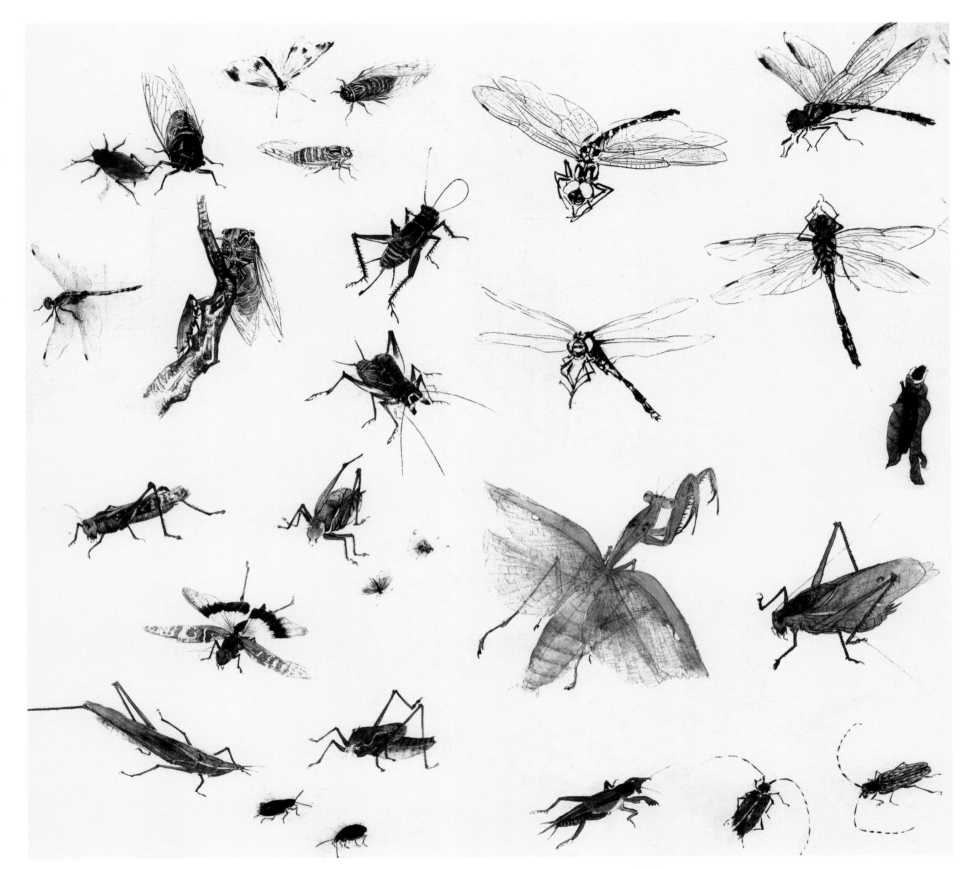

草虫写生长卷（局部）

　　注意草虫的结构、动势及局部细微的刻画要准确。设色宜沉稳，不可太艳。尤其在动势上可做适当的夸张处理。

　　草虫各部分细微结构刻画要松，不可太紧，否则显得刻板。

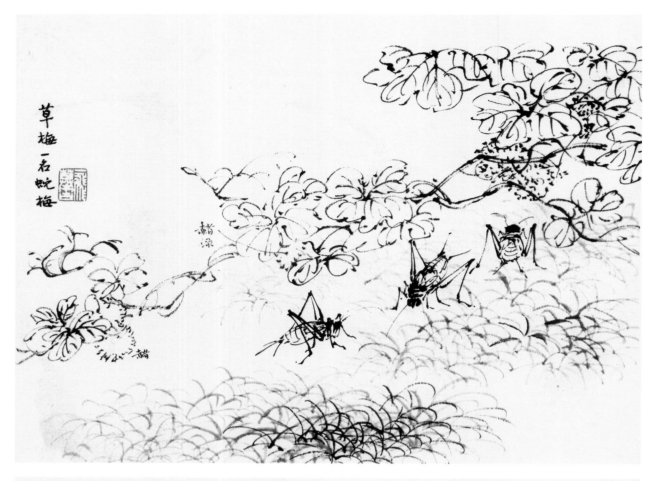

草梅，一名蛇梅

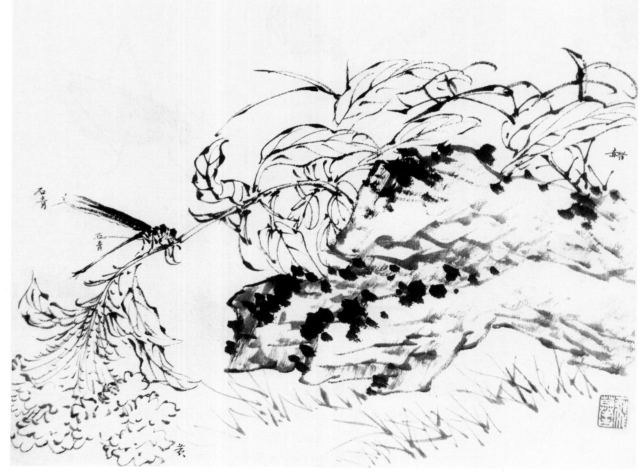

鸡冠花

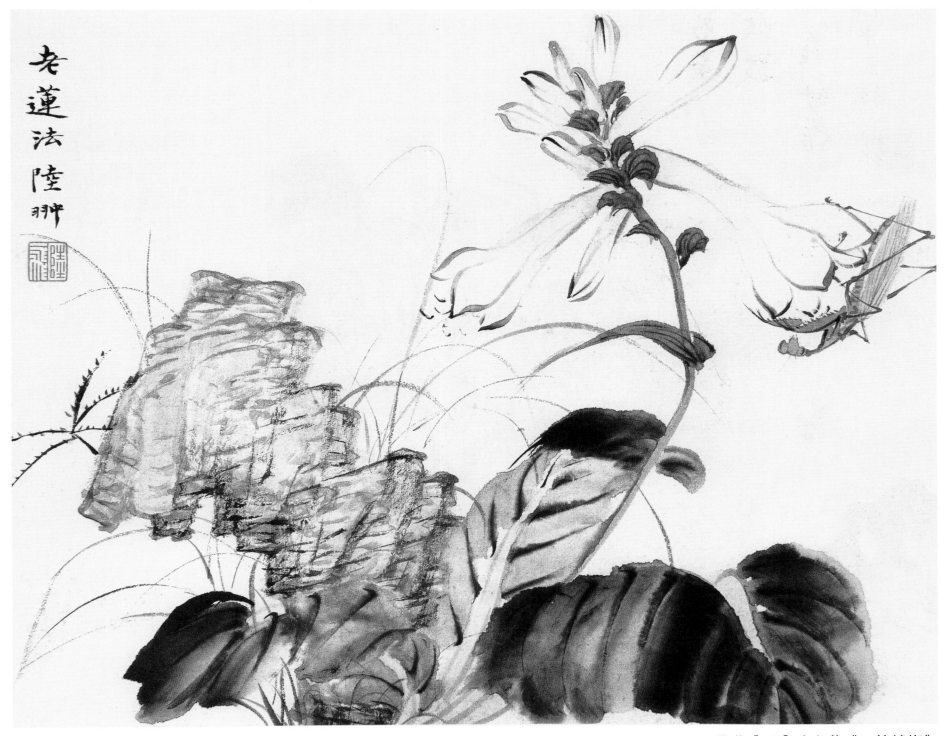

临摹［明］陈老莲《玉簪螳螂》

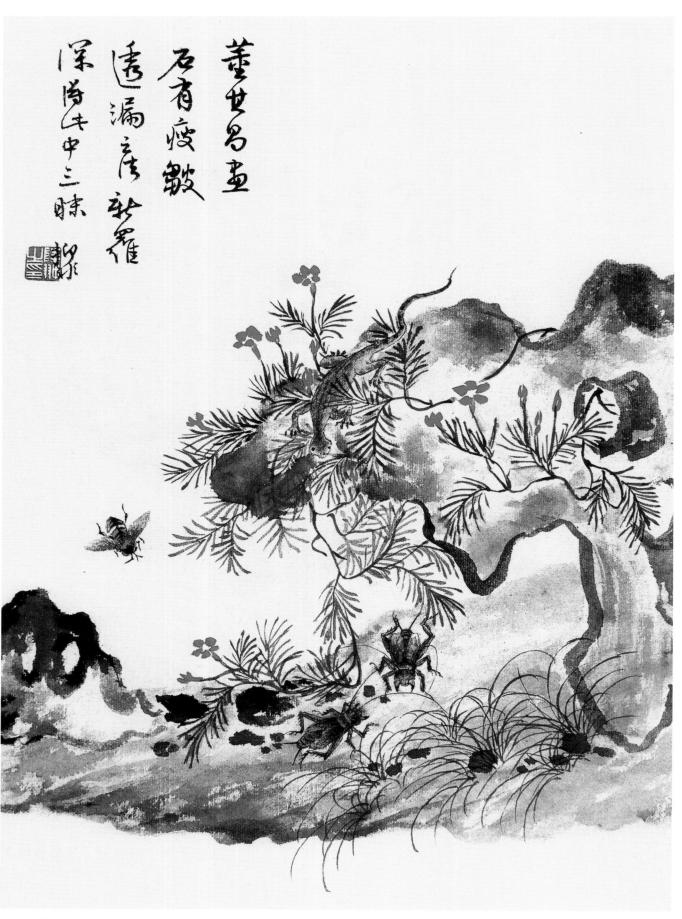

临摹［清］华新罗《茑萝》

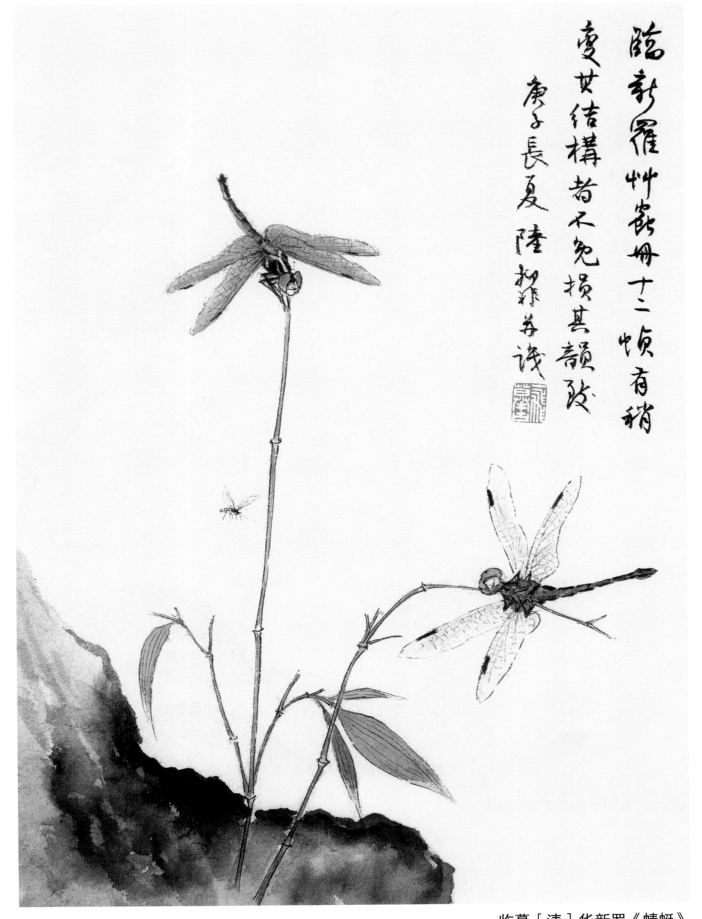

临新罗艸窗册十二帧有稍
变其结构者不免损其韵致
庚子长夏 陆抑非诚

临摹［清］华新罗《蜻蜓》

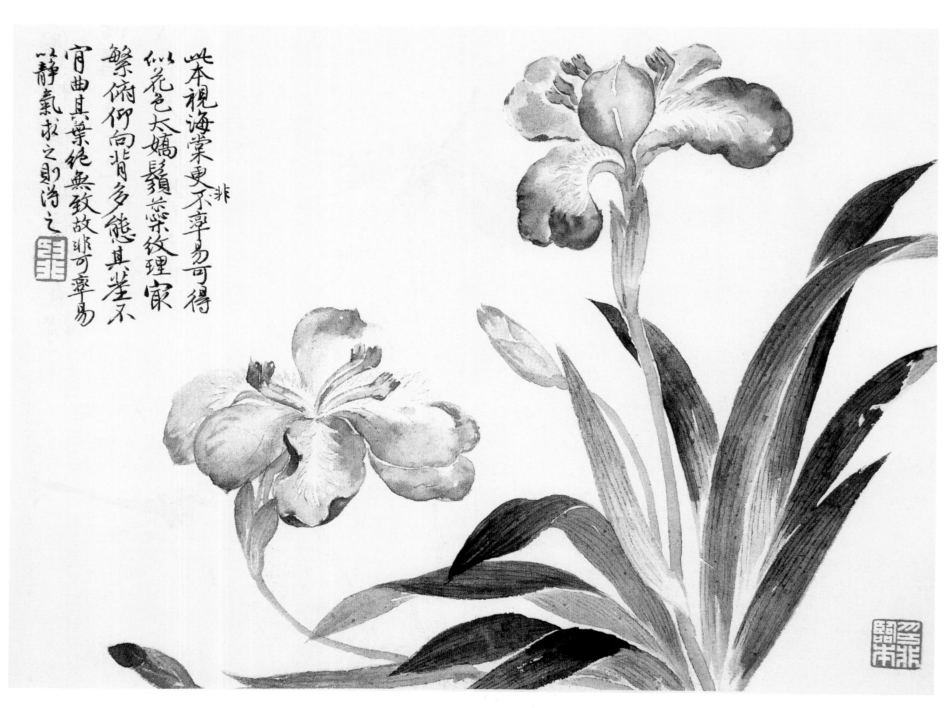

临摹［清］恽南田《蝴蝶花》

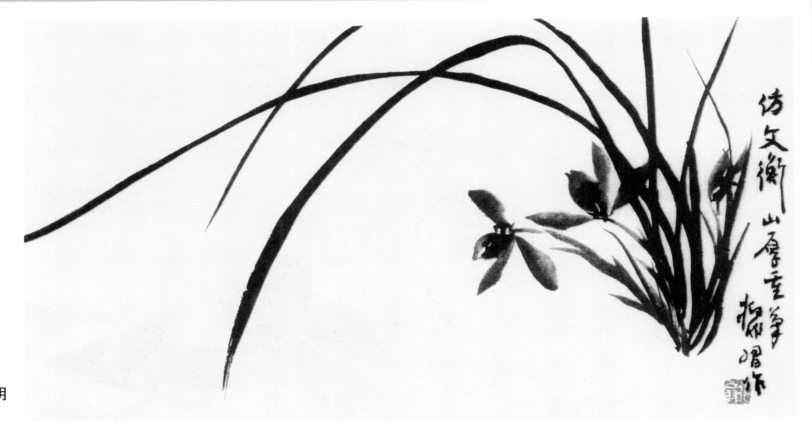

临摹［明］文徵明
《兰花图》

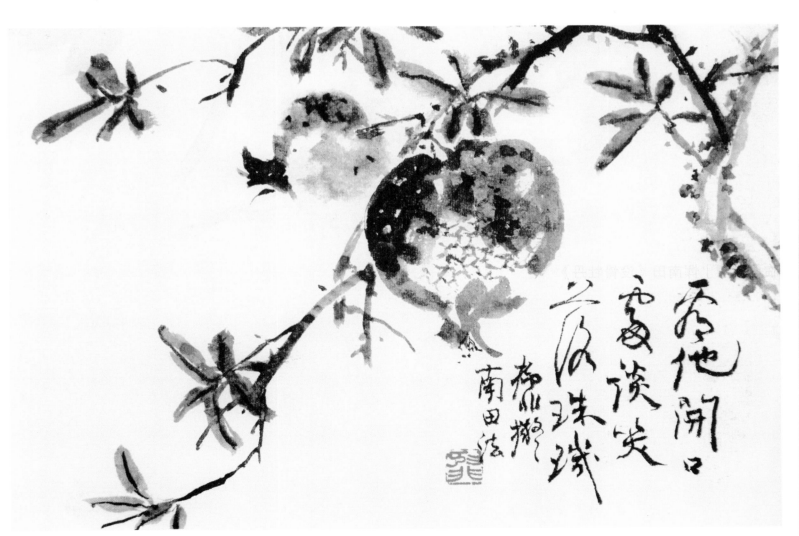

石榴

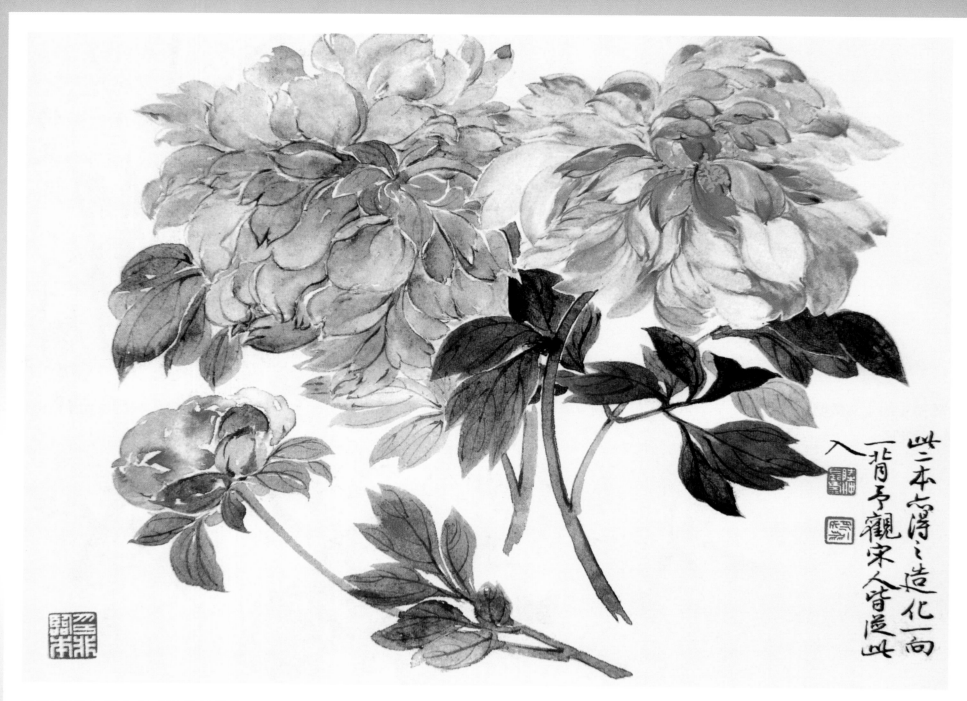

临摹［清］恽南田《没骨牡丹》

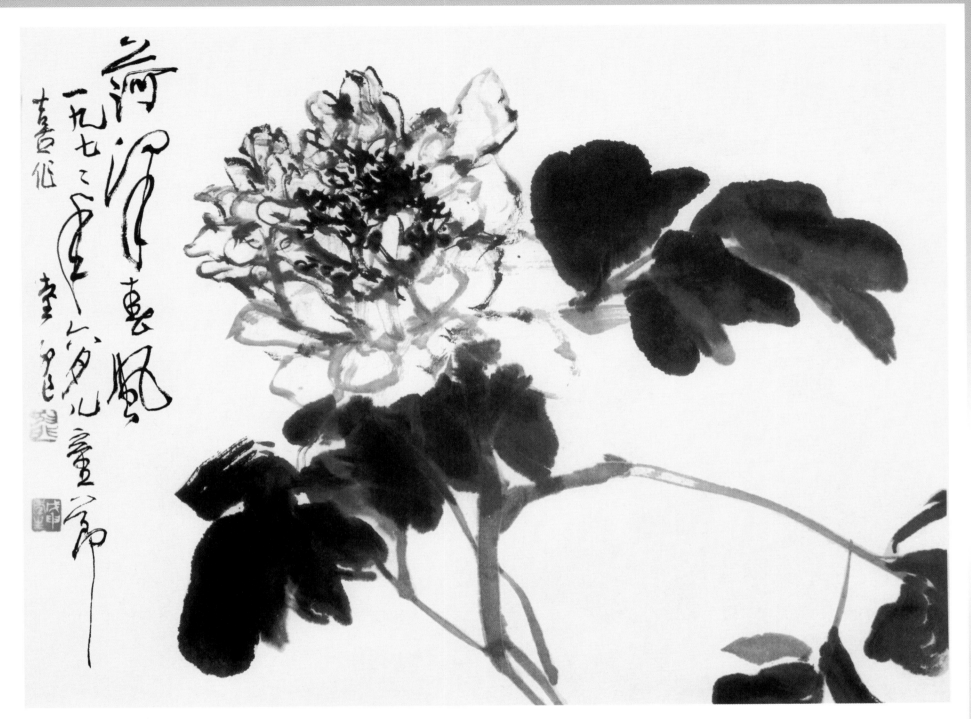

菏泽春风

　　写意水墨画贵在用笔，以简洁而流畅的线条，强烈的留白对比，使画面显得更精神。

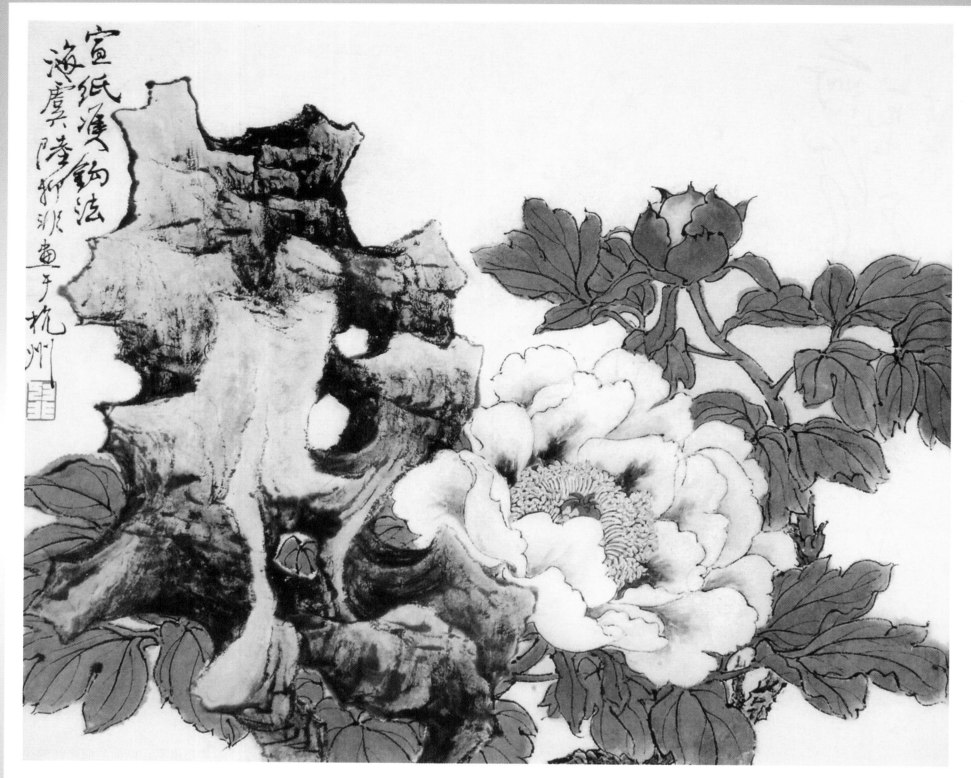

兼工带写牡丹

　　牡丹不但雍容华贵，更富有韵律和动感，既风神生动，又意度堂堂，充满了勃勃生机。

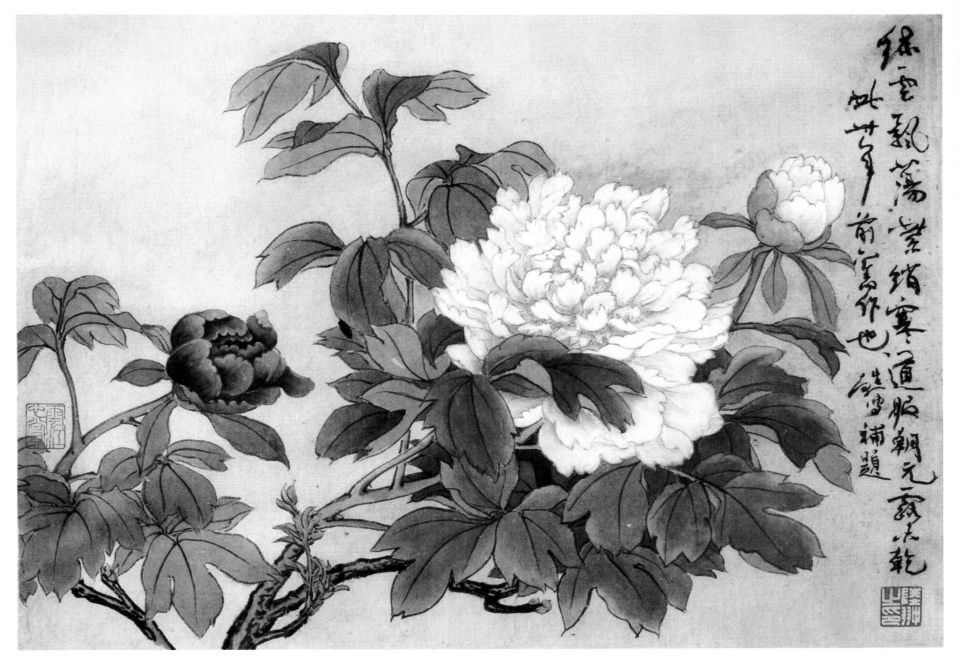

兼工带写牡丹

　　线条灵动顿挫，既丰富了笔墨，又增强了画面的韵律感、风动感和视觉冲击力。画面完美，春意盎然。

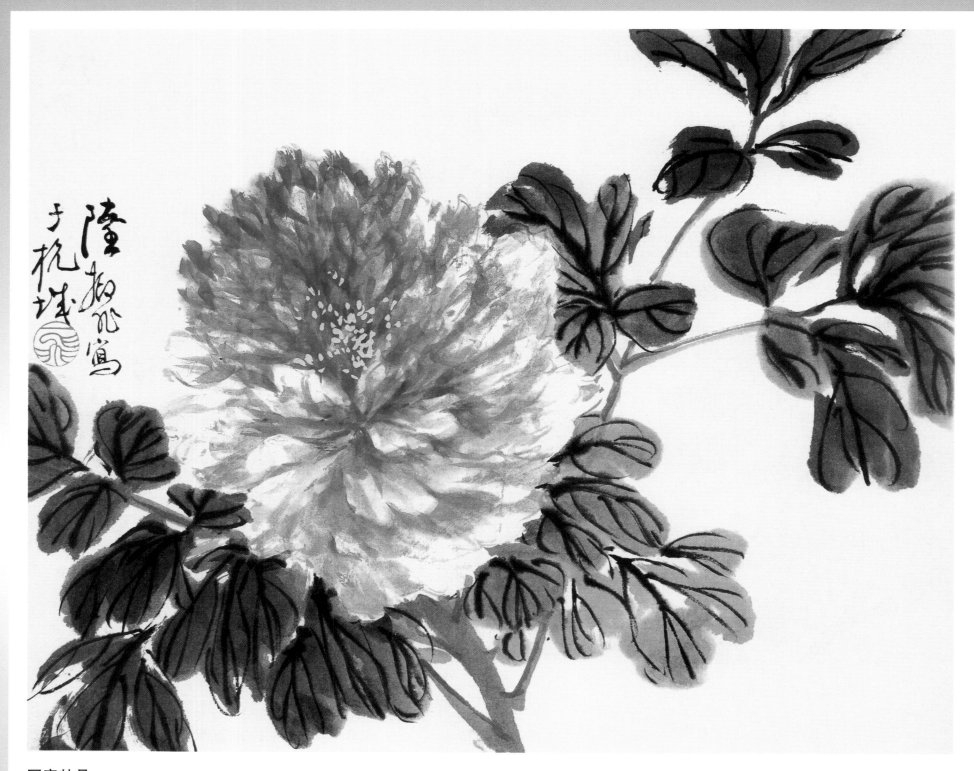

写意牡丹

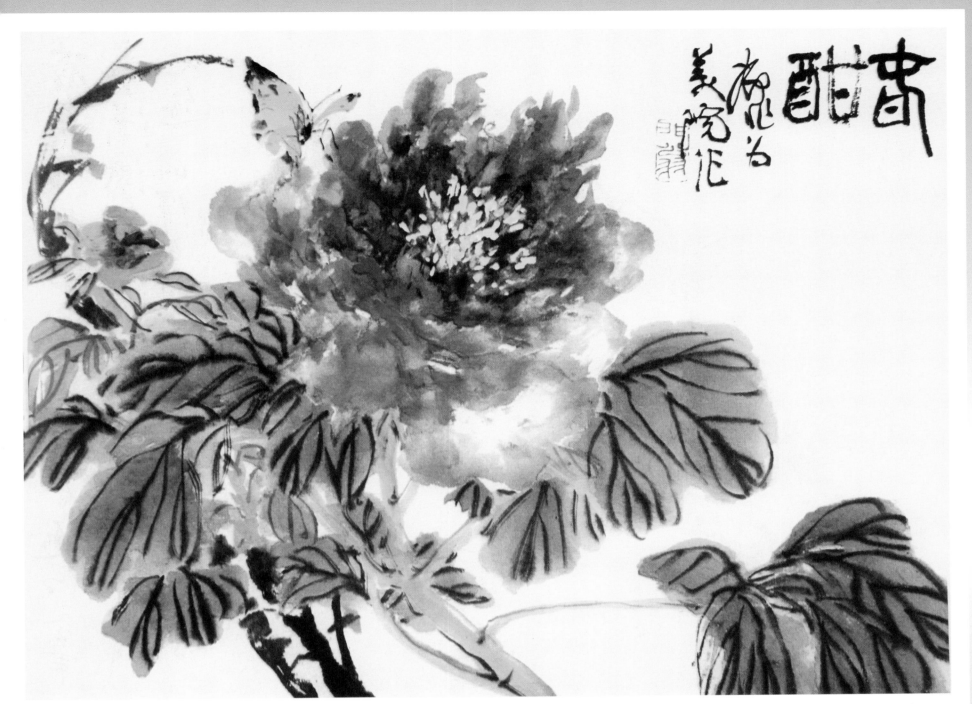

写意牡丹

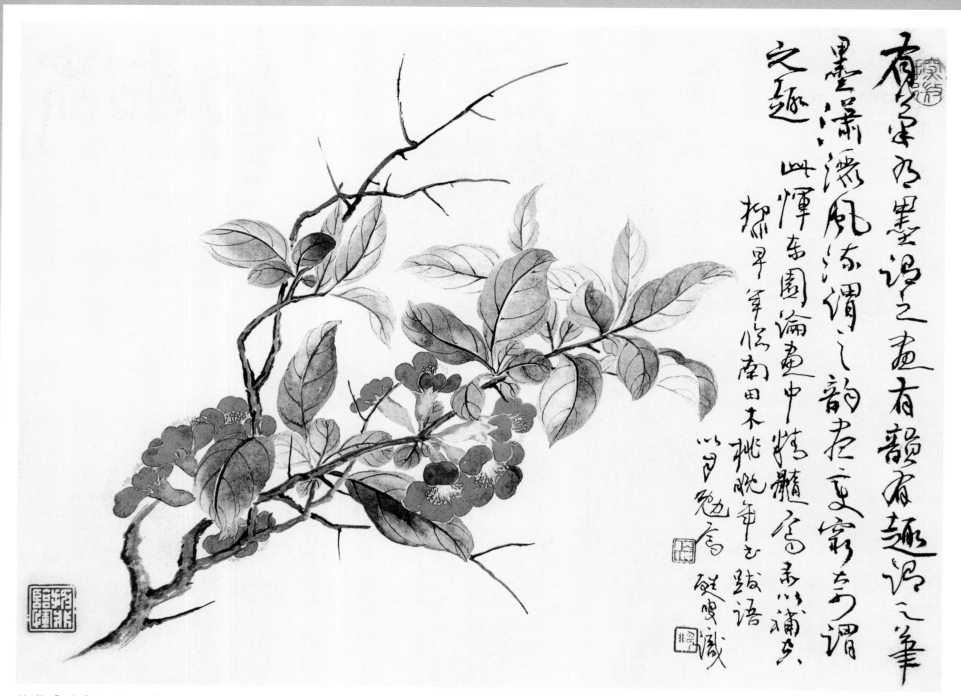

临摹［清］恽南田《贴梗木桃》

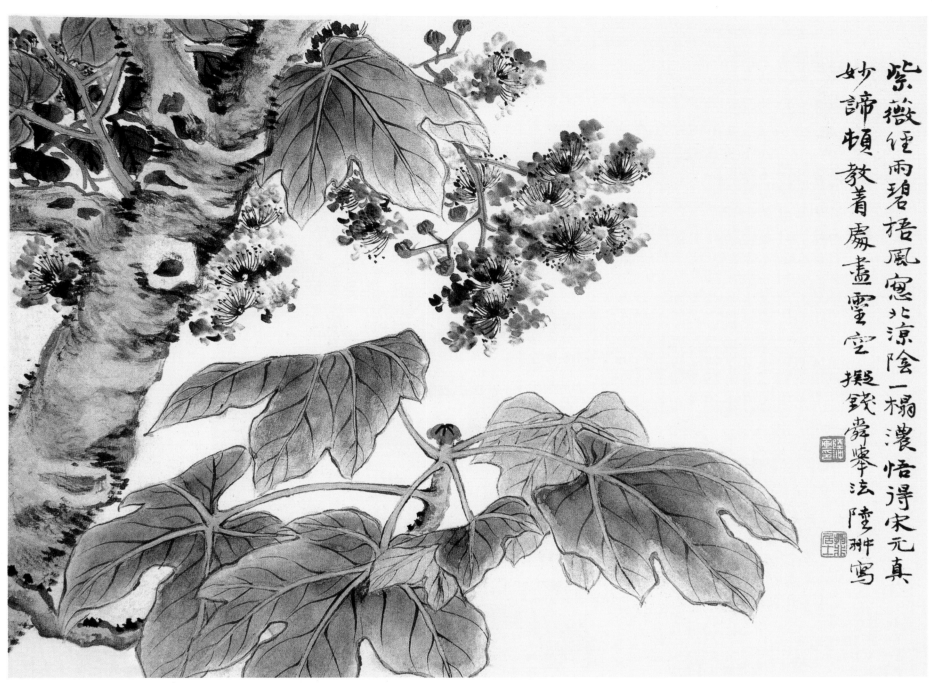

紫薇經雨碧梧風窗北涼陰一榻濃悟得宋元真
妙諦頓教菁靥盡靈空擬錢舜峰法陸抻寫

临摹［元］钱舜举《紫薇碧梧》

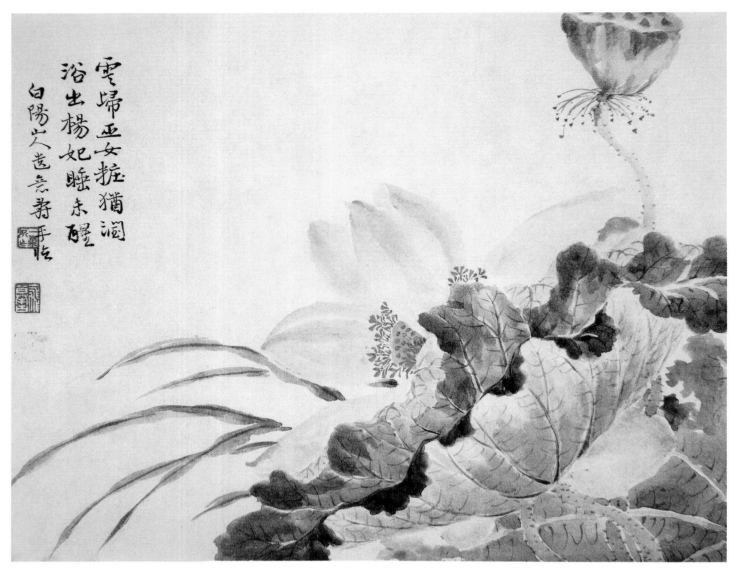

雲歸巫女妝猶潤
浴出楊妃睡未醒
白陽山人造無其手臨

临摹［清］恽南田《荷花》

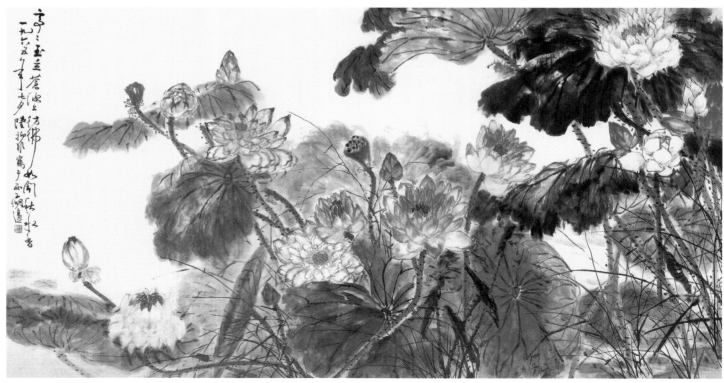

亭亭玉立苍波上

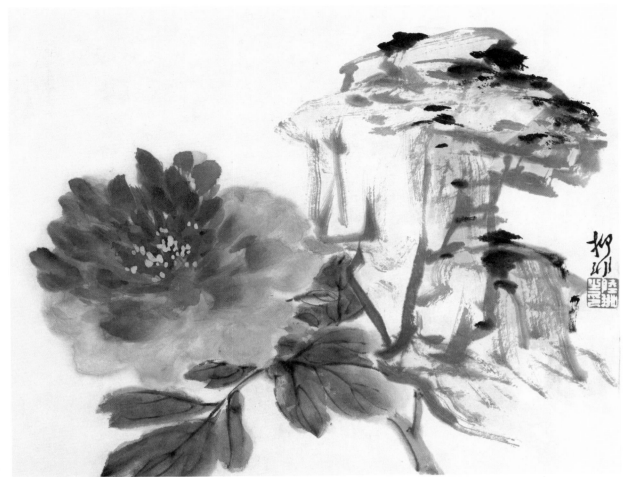

写意牡丹

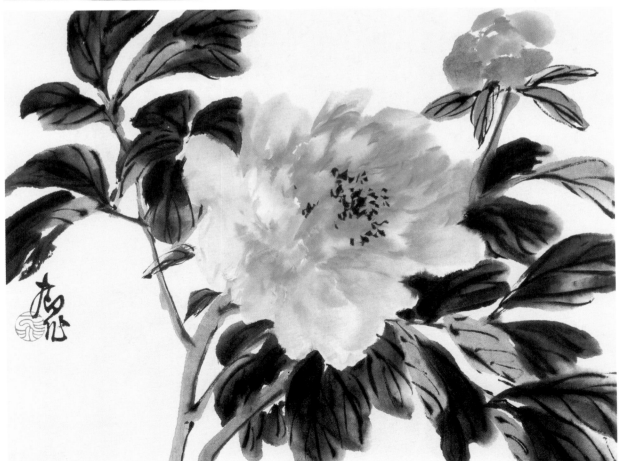

写意牡丹

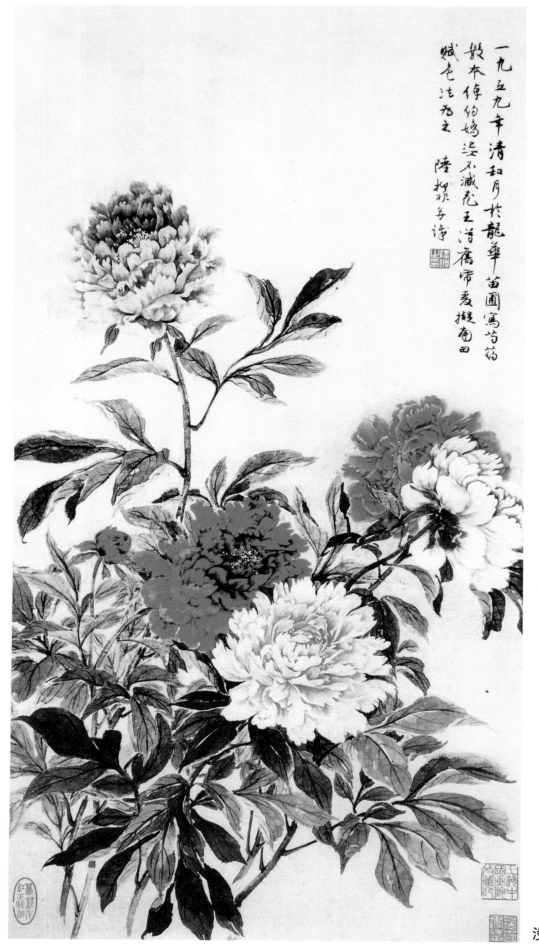

一九五九年清和月於龍華苗圃寫此芍藥數本�的嬌姿不減花王偶因憂病愛擬甌田賦色法為之　陸抑非詩

没骨芍药

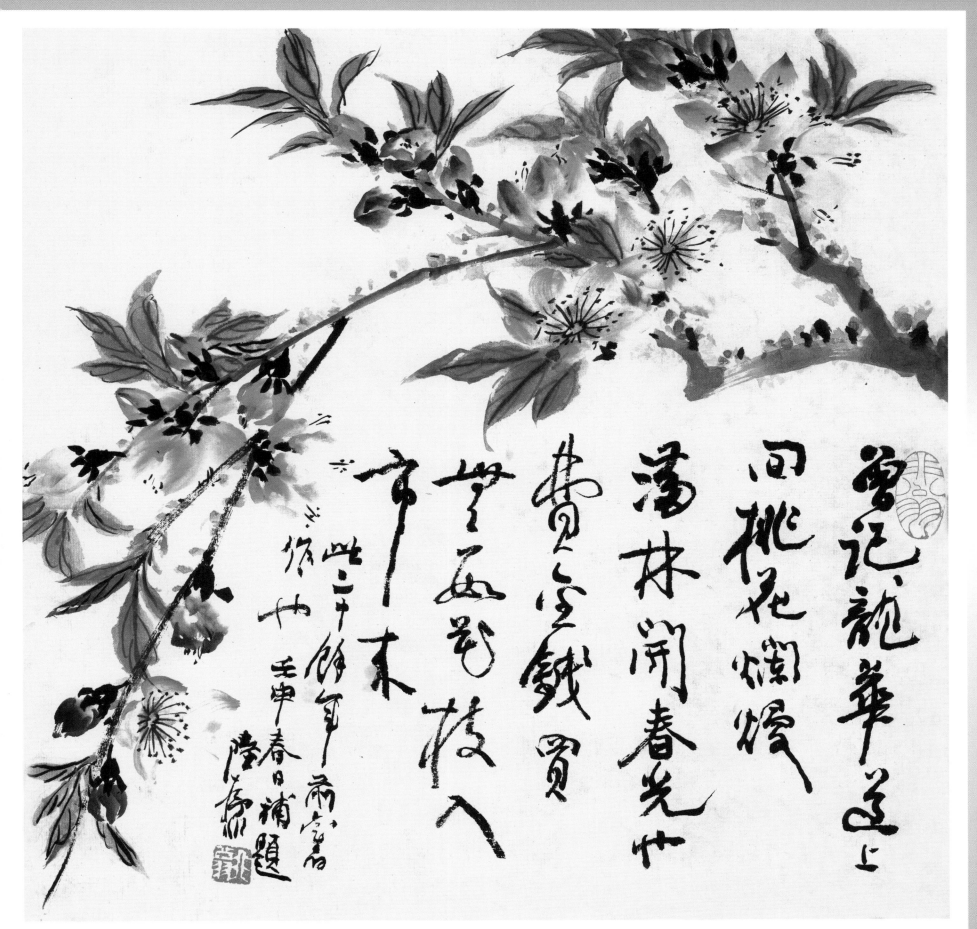

曾記龍華道上
同桃花爛熳
滿林開春光也
費盡鐵買
一枝花枝入
京木
此三千餘年甫空昌
作也 壬申春日補題
陸抑非

桃花

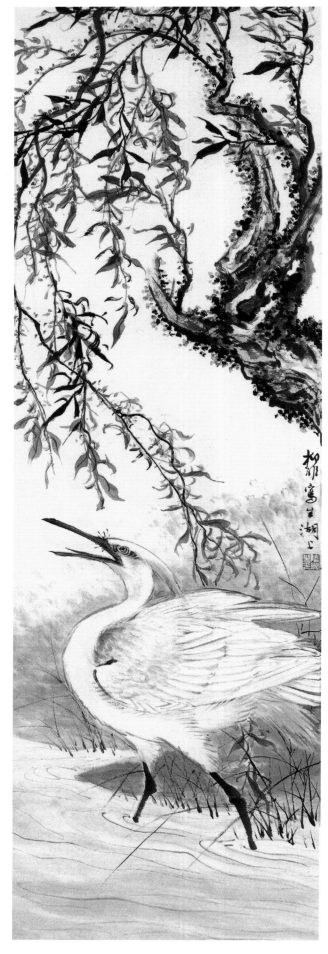

柳荫涉鹭

兰鹊红山茶

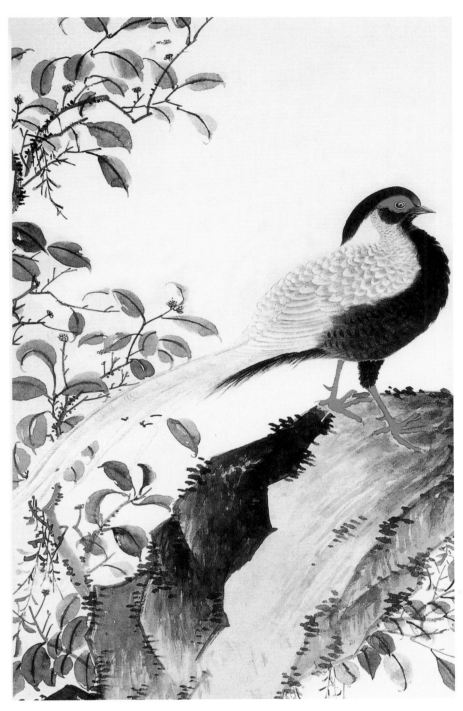

临摹［明］林良《锦鸡双喜图》（局部）

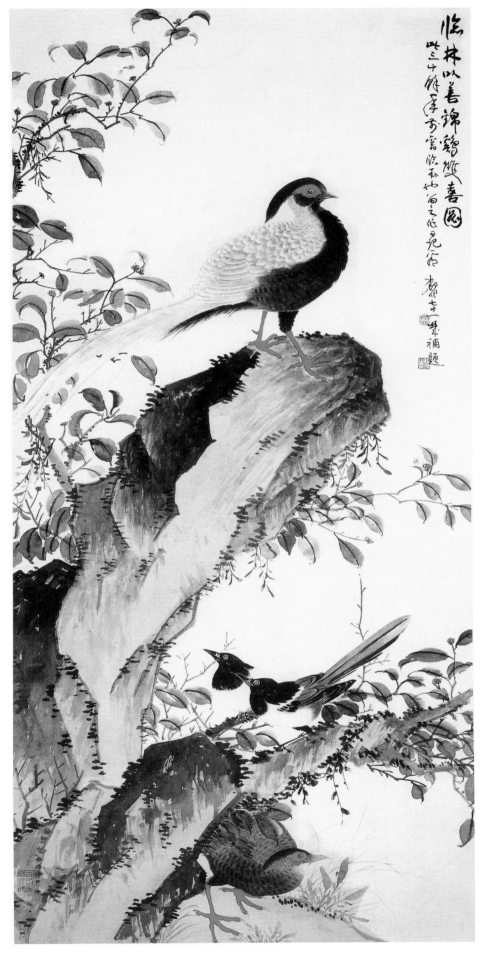

临摹［明］林良《锦鸡双喜图》

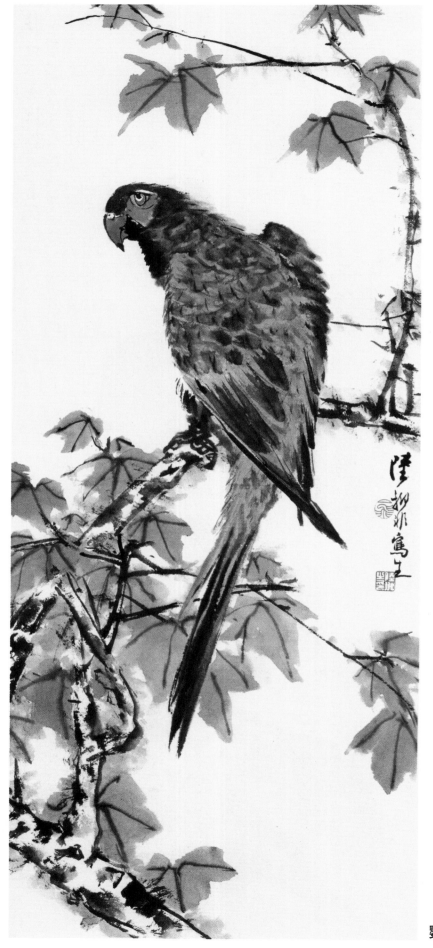

鹦鹉梧桐

一九六五年乙巳深秋海壽陸抑非製

慈姑花

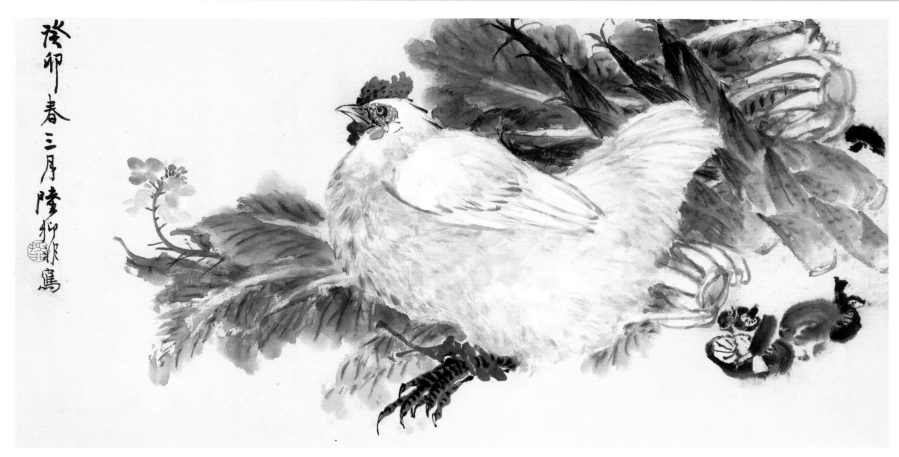

果蔬一

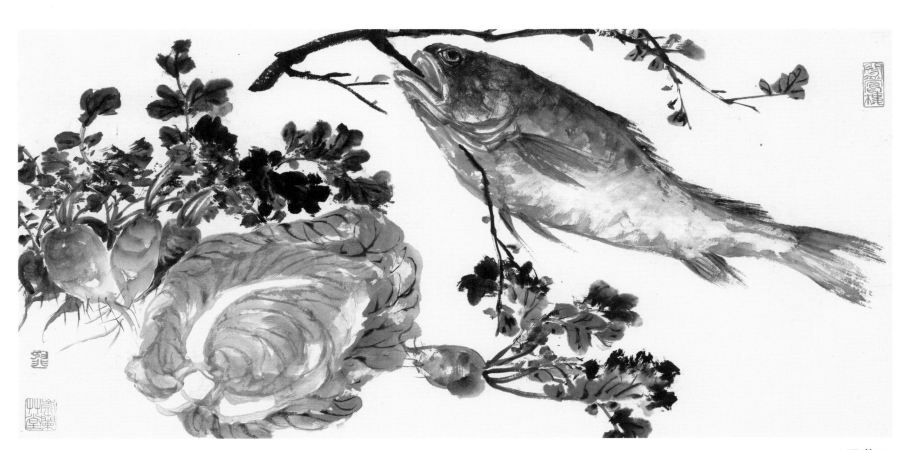

果蔬二

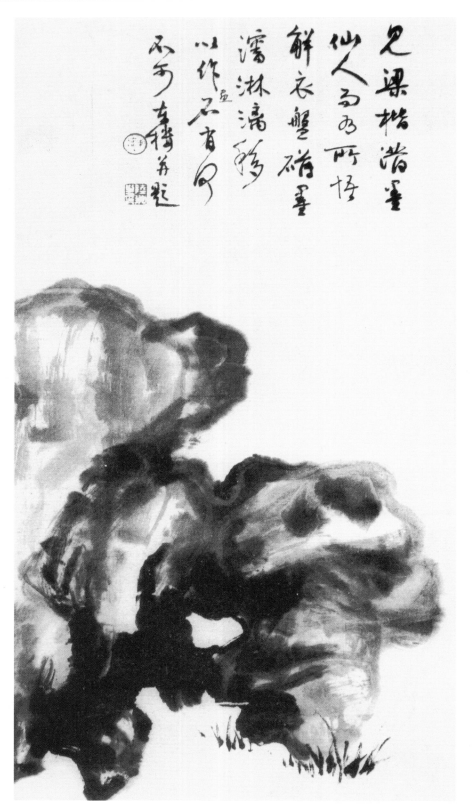

湖石一

　　用梁楷泼墨法作石头。

　　画石一般先勾外廓，再分石纹，然后皴染。用笔落墨，要求表现出石块坚硬的质感。也有不勾外廓，只用墨或颜色点染而成，则成为没骨。没骨画法的用墨或用色，应浓淡得宜，最忌模糊一片。

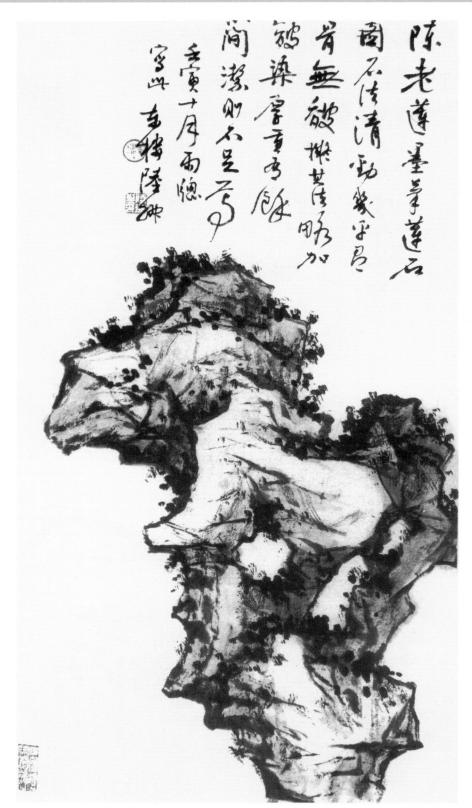

湖石二

　　陈老莲墨笔莲石图，石法清劲，几乎有骨无皴，拟其法略加皴染厚重有余，简洁则不足焉。